吉田 流!
動畫特效繪製

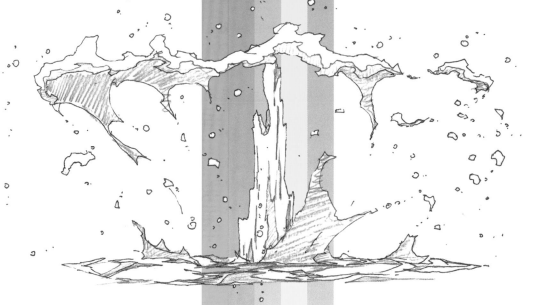

技 法

Flame
Water
Wind
Ray
Smoke&
Others

U0080164

前言

　　我想一開始就先告訴大家，本書的繪圖方式只是範例，並非絕對正確的標準答案。

　　就算是資深動畫師描繪同一個主題，每個人也都會有不同的畫法。繪畫並沒有唯一的正確解答，每一種畫法都可以是正解。更何況繪圖需要配合想要呈現的情境變更，所以就算是相同的畫面，也可能現在適合，但換個故事就不適合了。因此，本書的範例，只是告訴大家有這種畫法和呈現方法而已。

　　本書刊載的內容都是特效的原稿。特效有別於經過變形的人物角色，很多時候沒有明確的形狀。或許是因為這樣，所以很多學生，甚至是剛入行的動畫師都覺得困難。因此，本書整理基本的範例，當作繪圖時的指引。另外，本書也附有律表，讓讀者可以了解分解動作。

　　特效是很難掌握的題材，所以也難以研究。本書的原稿雖然只是範例，但我十分樂見讀者能以此為基準，分析其他動畫師如何繪製，進而應用並畫出屬於自己風格的圖。

　　最後，本書若能成為製作動畫或遊戲特效從業人員的助力，我將感到無比榮幸。

2016年12月
吉田 徹

●律表的使用方法

　　律表顯示原稿‧中割法（譯註：假設動作總共有10張原稿，先畫出第1、5、10張，再回頭把畫面補齊，就是所謂的中割法。）的時間點。基本上是按照實際的律表刊載，不過仍有部分依照本書的需求調整。另外，就算原稿的種類相同，也會因為配合說明而區分原稿的種類。

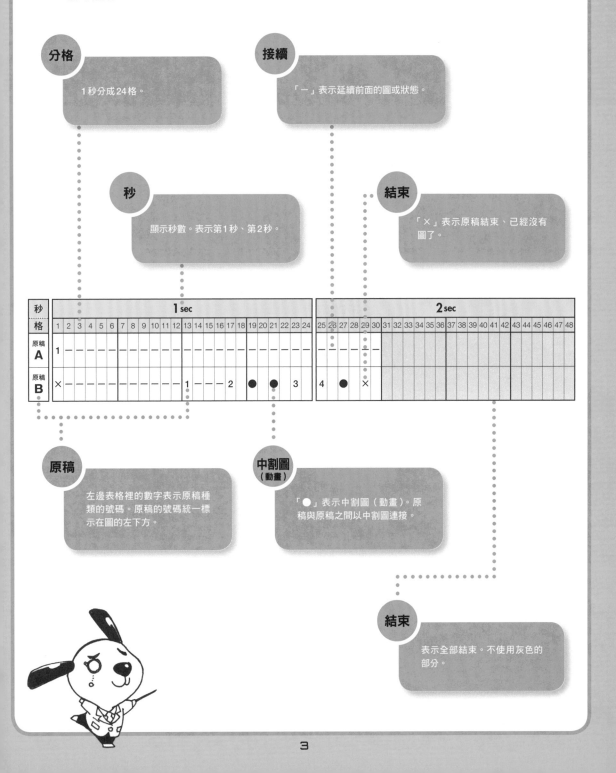

分格
1秒分成24格。

接續
「一」表示延續前面的圖或狀態。

秒
顯示秒數。表示第1秒、第2秒。

結束
「×」表示原稿結束、已經沒有圖了。

秒												1 sec																			2 sec																	
格	1	2	3	4	5	6	7	8	9	10	11	12	13	14	15	16	17	18	19	20	21	22	23	24	25	26	27	28	29	30	31	32	33	34	35	36	37	38	39	40	41	42	43	44	45	46	47	48
原稿 A	1	—	—																						1	—	—																					
原稿 B	×	—	—	—	—	—	—	—	—	—	—	—	1	—	—	—	2	●	●	●	●	3			4	●	×																					

原稿
左邊表格裡的數字表示原稿種類的號碼。原稿的號碼統一標示在圖的左下方。

中割圖
（動畫）
「●」表示中割圖（動畫）。原稿與原稿之間以中割圖連接。

結束
表示全部結束。不使用灰色的部分。

3

CONTENTS

1

火焰

Flame

特效當中最基礎的就是火焰。如同在物理課學到的
知識，火焰會因為自身產生的上升氣流，導致越往
上越細。除此之外，根據氧氣多寡顏色也會有所不
同。除了這些外形上的特徵以外，思考火焰的動態
也非常重要。

描繪火焰的基礎

本篇先介紹火焰的基礎範例。火焰的動態外形（形狀），類似布料或紙片、衛生紙等較柔軟的材質晃動的感覺。看過實際火焰仍然不了解的話，搖晃這類柔軟材質觀察其動態也是一種方法。另外，把火焰動態定型化也很重要。重點在於重複由下往上升的動作，至於用1格拍或2格拍，則必須依照呈現的畫面調整。根據情形不同，也有可能需要在原稿1～5之間加入中割圖。秒數長的話，可能需要增加更多不同的燃燒形態，以更複雜的方式呈現火焰動態。

[律表]

● 緩慢的重複動作

秒	1 sec																								2 sec																							
格	1	2	3	4	5	6	7	8	9	10	11	12	13	14	15	16	17	18	19	20	21	22	23	24	25	26	27	28	29	30	31	32	33	34	35	36	37	38	39	40	41	42	43	44	45	46	47	48
原稿 A	1			2			3			4			5			1			2			3			4			5			1			2			3			4			5			1		

● 基本的重複動作

秒	1 sec																								2 sec																							
格	1	2	3	4	5	6	7	8	9	10	11	12	13	14	15	16	17	18	19	20	21	22	23	24	25	26	27	28	29	30	31	32	33	34	35	36	37	38	39	40	41	42	43	44	45	46	47	48
原稿 A	1		2		3		4		5		1		2		3		4		5		1		2		3		4		5		1		2		3		4		5		1		2		3		4	

● 快速的重複動作

秒	1 sec																								2 sec																							
格	1	2	3	4	5	6	7	8	9	10	11	12	13	14	15	16	17	18	19	20	21	22	23	24	25	26	27	28	29	30	31	32	33	34	35	36	37	38	39	40	41	42	43	44	45	46	47	48
原稿 A	1	2	3	4	5	1	2	3	4	5	1	2	3	4	5	1	2	3	4	5	1	2	3	4	5	1	2	3	4	5	1	2	3	4	5	1	2	3	4	5	1	2	3	4	5	1	2	3

以類似稻穗的形狀為基準，把邊緣尖銳化之後看起來就會像火焰。另外，火焰的基本形狀為長方形。

A-1

火焰會因為本身的熱能，使得周遭產生上升氣流，所以火焰看起來像是被往上拉一樣。畫的時候要注意，外圍的不規則形狀會一直往上移動。

A-2

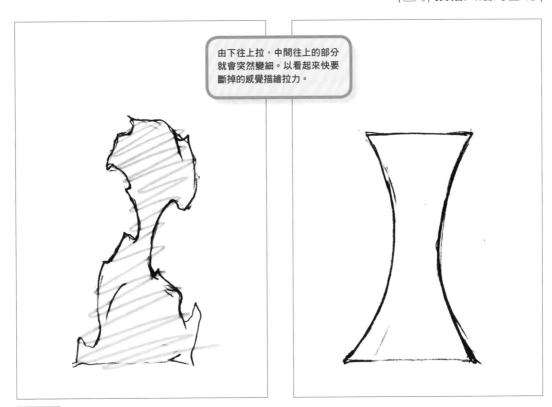

由下往上拉，中間往上的部分
就會突然變細。以看起來快要
斷掉的感覺描繪拉力。

A-3

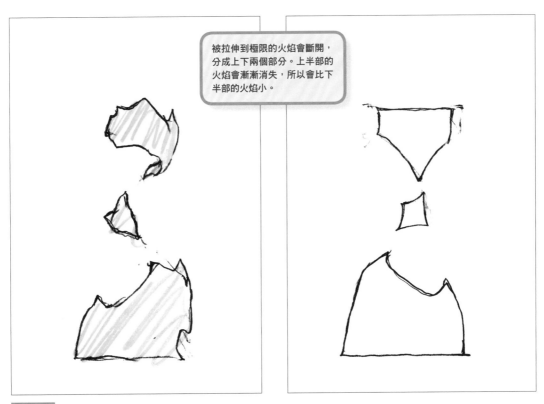

被拉伸到極限的火焰會斷開，
分成上下兩個部分。上半部的
火焰會漸漸消失，所以會比下
半部的火焰小。

A-4

1
火
焰

2
水

3
風

4
光

5
煙
霧
&
其
他
效
果

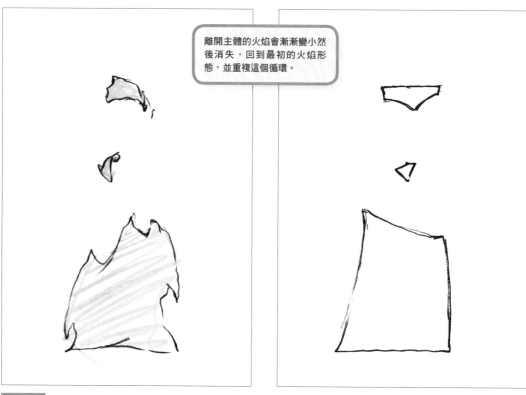

離開主體的火焰會漸漸變小然後消失，回到最初的火焰形態，並重複這個循環。

A-5

·COLUMN·

火焰延伸的高度應以2倍為基準

描繪在一般環境下燃燒的火焰時，若最初的火焰為1，火焰延伸的高度應以1.5~2倍為基準。若延伸到3、4倍，動作重複時看起來會很不自然。如果原本就要畫出不自然的火焰當然不在此限，但基礎畫法最好不要超過2倍。

02 蠟燭的火焰

蠟燭火焰的最大特徵，就是造型簡單像水稻的稻穗一樣，而且燃燒方式也沒有太大變化。火焰雖然緩慢而穩定地晃動，不過這些晃動之中夾帶著上升氣流的動作，以及空氣流動造成的左右搖擺、甚至因為蠟的燃燒引起些微由下往上的動態。基本上原稿必須呈現所有動作。不過改變不大，所以重複2~3張原稿就很足夠了。

順帶一提，描繪吹熄蠟燭的畫面時，重點在於必須注意撞擊火焰的空氣，再畫出外觀。

[律表]

● 火焰的重複動作

秒格	1	2	3	4	5	6	7	8	9	10	11	12	13	14	15	16	17	18	19	20	21	22	23	24	25	26	27	28	29	30	31	32	33	34	35	36	37	38	39	40	41	42	43	44	45	46	47	48
							1 sec																								2 sec																	
原稿A	1	—	—	—	—	—	—	—	—	—	—	—	—	—	—	—	—	—	—	—	—	—	—	—	—	—	—	—	—	—	—	—	—	—	—	—	—	—	—	—	—	—	—	—	—	—	—	—
原稿B	1			2			1			2			1			2			1			2			1			2			1			2			1			2			1			2		

● 直到消失為止的火焰

秒格	1	2	3	4	5	6	7	8	9	10	11	12	13	14	15	16	17	18	19	20	21	22	23	24	25	26	27	28	29	30	31	32	33	34	35	36	37	38	39	40	41	42	43	44	45	46	47	48
							1 sec																								2 sec																	
原稿A	1	—	—	—	—	—	—	—	—	—	—	—	—	—	—	—	—	—	—	—	—	—	—	—	—	—	—	—	—	—	—	—	—	—	—	—	—	—	—	—	—	—	—	—	—	—	—	—
原稿B	1			2			1			2			3			4	5	×	—	—	—	—	—	—	●			6			●			●			7			●			●			8		

秒格	49	50	51	52	53	54	55	56	57	58	59	60	61	62	63	64	65	66	67	68	69	70	71	72	73	74	75	76	77	78	79	80	81	82	83	84	85	86	87	88	89	90	91	92	93	94	95	96
							3 sec																								4 sec																	
	—	—	—	—	—	—	—	—	—	—	—	—																																				
	●			●			●			9																																						

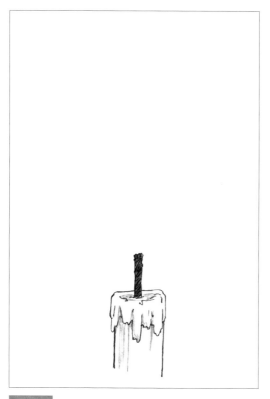

A-1

火焰由最外側的外焰、內側的內焰、中間的焰心組成。焰心幾乎沒有氧氣，所以溫度較低而且沒有光線，看起來通透而且微暗。

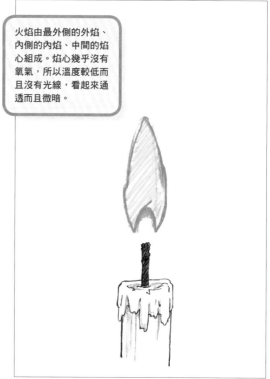

B-1

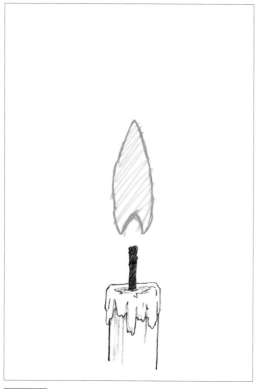

B-2

感覺像空氣撞上火焰。

B-3

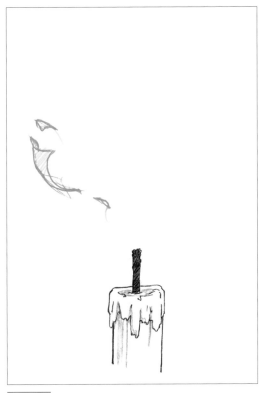

B-4

描繪火花時，可以想像一下紙張燃燒後粉塵飛舞的樣子。

B-5

B-6

煙會因為空氣對流無法成一直線，而是些微彎曲並向上延伸。

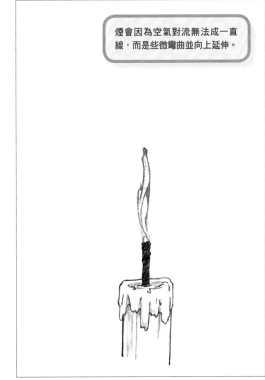

B-7

1 火焰

2 水

3 風

4 光

5 煙霧 & 其他效果

B-8

隨著時間經過，煙會慢慢變成直線向上升。

B-9

煙上升的樣子和蚊香很像吧！

03 火柴的火焰

火柴的火焰有的跟蠟燭一樣，也有比蠟燭更複雜的形狀。蠟燭因為蠟融解產生氣化反應，所以會慢慢燃燒。而火柴是直接點燃前端的火藥和火柴棒，所以燃燒方式會更激烈一點。尤其是剛點火時，火焰會一鼓作氣地膨脹。當火焰較穩定之後，可以採用和蠟燭一樣的稻穗形狀。不過，若橫向拿著火柴，火柴棒也會跟著一起燃燒，火焰下方會呈現較寬的形狀。

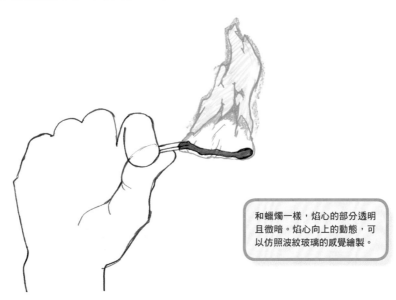

> 和蠟燭一樣，焰心的部分透明且微暗。焰心向上的動態，可以仿照波紋玻璃的感覺繪製。

[律表]

● 從點火到穩定的火焰

1 sec（格 1–24） / 2 sec（格 25–48）

秒／格	1	2	3	4	5	6	7	8	9	10	11	12	13	14	15	16	17	18	19	20	21	22	23	24
原稿 A	1	–	–	–	–	–	–	–	–	–	–	–	–	–	–	–	–	–	–	–	–	–	–	–
原稿 B	1	–	–	–	–	–	–	–	–	–	–	–	●		2		●		3			●		
原稿 C																								

秒／格	25	26	27	28	29	30	31	32	33	34	35	36	37	38	39	40	41	42	43	44	45	46	47	48
原稿 A	–	–	–	–	–	–	–	–	–	–	–	–	–	–	–	–	–	–	–	–	–	–	–	–
原稿 B	4	–	–	–	–	–	–	–	–	–	–	–	–	–	–	–	–	–	–	–	–	–	–	–
原稿 C	1			2			3	●	●				4	●			5			6			7	8

3 sec（格 49–72） / 4 sec（格 73–96）

秒／格	49	50	51	52	53	54	55	56	57	58	59	60	61	62	63	64	65	66	67	68	69	70	71	72
原稿 A	–	–	–	–	–	–	–	–	–	–	–	–	–	–	–	–	–	–	–	–	–	–	–	–
原稿 B	–	–	–	–	–	–	–	–	–	–	–	–	–	–	–	–	–	–	–	–	–	–	–	–
原稿 C			9			10			8			9			10			8			9			10

秒／格	73	74	75	76	77	78	79	80	81	82	83	84	85	86	87	88	89	90	91	82	93	94	85	96
原稿 A																								
原稿 B																								
原稿 C																								

1 火焰　2 水　3 風　4 光　5 煙霧＆其他效果

A-1

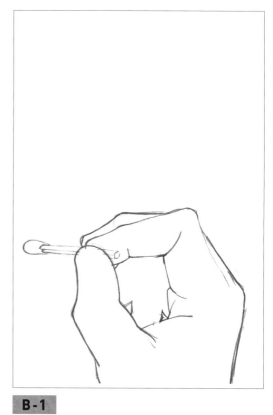

B-1

B-2

B-3

B-4

從C—1開始，右手用B—4的原稿。

C-1

火藥一旦點燃，火焰就會馬上延伸。初期的火焰燃燒方式較為激烈。

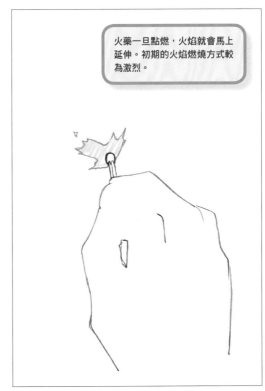

C-2

1 火焰

2 水

3 風

4 光

5 煙霧 &其他效果

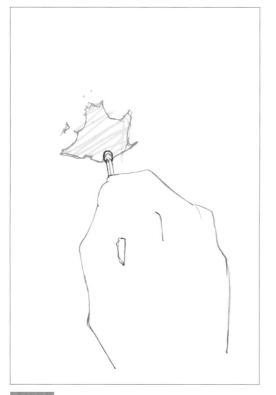

C-3

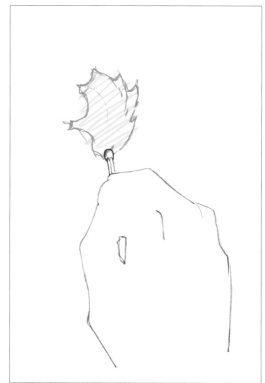

C-4

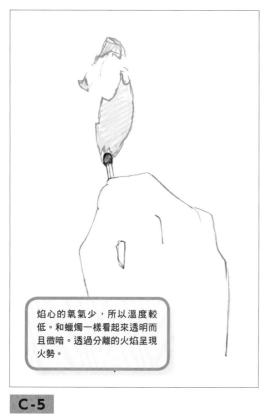

焰心的氧氣少，所以溫度較
低。和蠟燭一樣看起來透明而
且微暗。透過分離的火焰呈現
火勢。

C-5

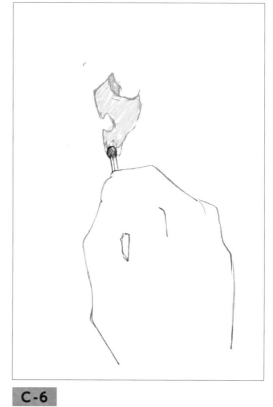

C-6

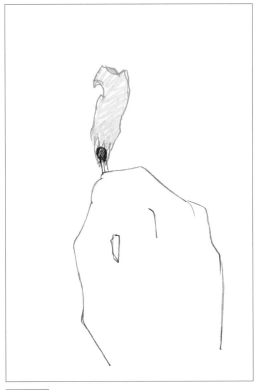

C-7

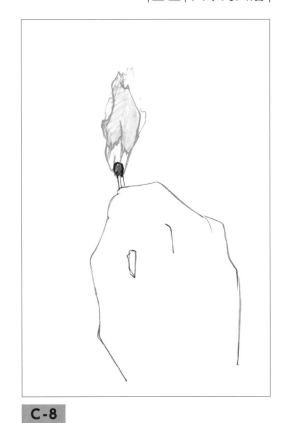

C-8

雖然範例描繪出火勢較烈的樣子，但待火焰穩定下來之後就會呈現接近蠟燭火焰的外形。

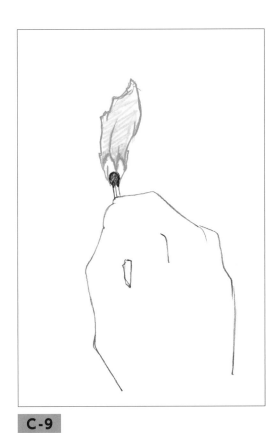

C-9

C-10

1 火焰

2 水

3 風

4 光

5 煙霧 & 其他效果

04 | 火球

說 到火球就會想起浮在空中的不明怪火,不過火把的火焰、圓形物體燃燒、燃燒物飛在半空中等場合,都可以應用火球的畫法。

火球外形的重點在於側面。當然,輪廓的變化也很重要,不過只要畫出往內繞的感覺,整體外觀就會呈現圓球狀。

另外,火球的動態會以重複3~4張原稿的方式呈現。基本上採用2格拍,也可配合想呈現的畫面調整為1格拍、2格拍、3格拍。

[律表]

● 緩慢的重複動作

秒	1 sec																								2 sec																							
格	1	2	3	4	5	6	7	8	9	10	11	12	13	14	15	16	17	18	19	20	21	22	23	24	25	26	27	28	29	30	31	32	33	34	35	36	37	38	39	40	41	42	43	44	45	46	47	48
原稿 A	1			2			3			1			2			3			1			2			3			1			2			3			1			2			3			1		

● 基本的重複動作

秒	1 sec																								2 sec																							
格	1	2	3	4	5	6	7	8	9	10	11	12	13	14	15	16	17	18	19	20	21	22	23	24	25	26	27	28	29	30	31	32	33	34	35	36	37	38	39	40	41	42	43	44	45	46	47	48
原稿 A	1		2		3		1		2		3		1		2		3		1		2		3		1		2		3		1		2		3		1		2		3		1		2		3	

● 快速的重複動作

秒	1 sec																								2 sec																							
格	1	2	3	4	5	6	7	8	9	10	11	12	13	14	15	16	17	18	19	20	21	22	23	24	25	26	27	28	29	30	31	32	33	34	35	36	37	38	39	40	41	42	43	44	45	46	47	48
原稿 A	1	2	3	1	2	3	1	2	3	1	2	3	1	2	3	1	2	3	1	2	3	1	2	3	1	2	3	1	2	3	1	2	3	1	2	3	1	2	3	1	2	3	1	2	3	1	2	3

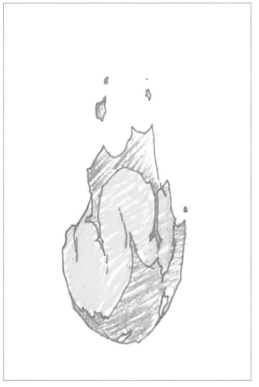

A-1

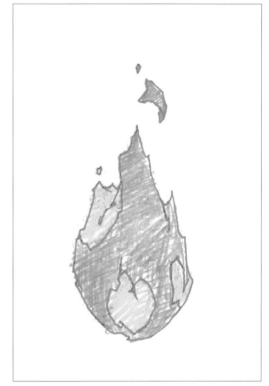

A-2

A-3

範例黃色的部分維持曲面,看起來就會呈現圓球狀。如果能畫出火焰繞到對面的感覺就更有效果了。

Flame

05 火堆

描　繪火堆的火焰時，重點在於上升氣流造成的縱向動作與風勢造成的橫向搖晃。橫向的搖晃幅度和縱向相同，基本上以不超過2倍為原則（請參照第10頁）。

秒數短的話只要重複5張原稿即可，不過秒數若較長，就必須在重複的動作中加入一些變化，看起來才不會單調。不只縱向、橫向，也可以加入由前往後、由後往前等立體的搖晃方向，如此一來就會比較容易思考火焰的外形與動態了。

[律表]

● 秒數短的重複動作

秒 格	1 sec																								2 sec																							
	1	2	3	4	5	6	7	8	9	10	11	12	13	14	15	16	17	18	19	20	21	22	23	24	25	26	27	28	29	30	31	32	33	34	35	36	37	38	39	40	41	42	43	44	45	46	47	48
原稿 A	1	—	—	—	—	—	—	—	—	—	—	—	—	—	—	—	—	—	—	—	—	—	—	—	—	—	—	—	—	—																		
原稿 B	1			2			3			4			5			1			2			3			4			5																				

● 秒數長的重複動作

秒 格	1 sec																								2 sec																							
	1	2	3	4	5	6	7	8	9	10	11	12	13	14	15	16	17	18	19	20	21	22	23	24	25	26	27	28	29	30	31	32	33	34	35	36	37	38	39	40	41	42	43	44	45	46	47	48
原稿 A	1	—	—	—	—	—	—	—	—	—	—	—	—	—	—	—	—	—	—	—	—	—	—	—	—	—	—	—	—	—	—	—	—	—	—	—	—	—	—	—	—	—	—	—	—	—	—	—
原稿 B	1			2			3			4			5			1			2			3			4			5			1			2			3			4			5			6		

	3 sec																								4 sec																							
	49	50	51	52	53	54	55	56	57	58	59	60	61	62	63	64	65	66	67	68	69	70	71	72	73	74	75	76	77	78	79	80	81	82	83	84	85	86	87	88	89	90	91	82	93	94	85	96
▶▶	—	—	—	—	—	—	—	—	—	—	—	—	—	—	—	—	—	—	—	—	—	—	—	—																								
	7			8			9			10			11			1			2			3																										

A-1

無論屋內或屋外,薪柴的火勢都會比較烈。如果想表現火燒得很旺,可以稍微增加尖銳的邊緣。

B-1

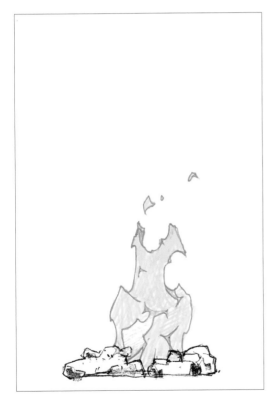

B-2

B-3

1 火焰

2 水

3 風

4 光

5 煙霧 &其他效果

火焰的形狀就是在說明空氣團
與空氣流動的狀態。也就是
說,描繪時不只要注意火焰本
身的「前景」,還要一併考量
斷開的火焰和縫隙等「背景」。

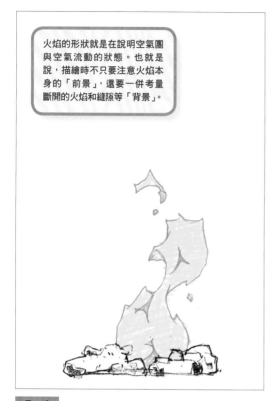

B-4

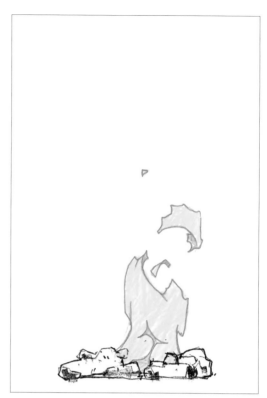

B-5

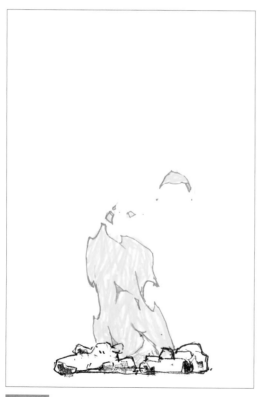

B-6

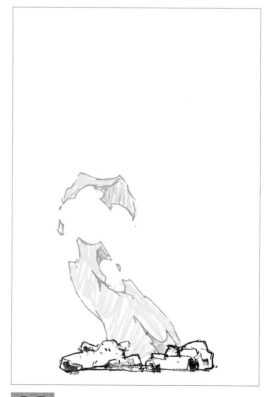

B-7

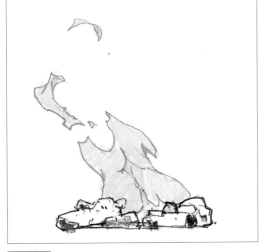

這張圖呈現最大幅度的搖晃動作。如同開頭的說明，斷開的火焰位置要以火焰本體的2倍為基準。不過，遇到強風吹拂的話，則不再此限。

B-8

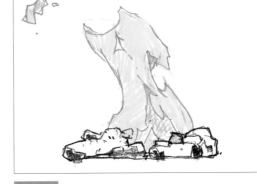

B-9

B-10

B-11

1
火焰

2
水

3
風

4
光

5
煙霧 & 其他效果

☐6 | 從開始燃燒到結束

本篇介紹火焰一連串的動作。火焰從開始燃燒到結束，可以當作是生物從誕生到死亡的過程。火焰會因為成長而變得又高又壯，衰老之後就會變得又矮又細。

基本上和其他火焰一樣，隨時注意由下往上的動態非常重要。除此之外，雖然火花有時也會像飛散的小火苗一樣，但是很多時候還是必須思考火花的動作軌跡以連結前後的火焰。無論是想在外形加上一些改變或統一動作，都可以應用這個方法。

[律表]

● 從開始燃燒到結束的火焰

1 sec / 2 sec

秒	1 sec																							
格	1	2	3	4	5	6	7	8	9	10	11	12	13	14	15	16	17	18	19	20	21	22	23	24
原稿 A	1	—	—	—	—	—	—	—	—	—	—	—	2	—	—	—	—	—	3	—	—	—	—	—
原稿 B																			1		2		3	

秒	2 sec																							
格	25	26	27	28	29	30	31	32	33	34	35	36	37	38	39	40	41	42	43	44	45	46	47	48
原稿 A	—	—	—	—	—	—	—	—	—	—	—	—	—	—	—	—	—	—	—	—	—	—	—	—
原稿 B	4		5		6		7		8		9		10		11		12		13		14		15	

3 sec / 4 sec

▶▶

格	3 sec																							
	49	50	51	52	53	54	55	56	57	58	59	60	61	62	63	64	65	66	67	68	69	70	71	72
	—	—	—	—	—	—	—	—	—	—	—	—	—	—	—	—	—	—	—	—	—	—	—	—
	16		17		18		19		20		21		22		23		24		25		26			27

格	4 sec																							
	73	74	75	76	77	78	79	80	81	82	83	84	85	86	87	88	89	90	91	82	93	94	85	96
	—	—	—	—	—	—	—	—	—	—	—	—	—	—	—	—	—	—	—	—	—	—	—	—
	28				29				30			31			32				×	—	—	—	—	—

5 sec / 6 sec

▶▶

格	5 sec																							
	97	98	99	100	101	102	103	104	105	106	107	108	109	110	111	112	113	114	115	116	117	118	119	120
	—	—	4	—	—	—	—	—	—	—	—	1												
	—	—	—	—	—	—	—	—	—	—	—	—												

格	6 sec																							
	121	122	123	124	125	126	127	128	129	130	131	132	133	134	135	136	137	138	139	140	141	142	143	144

這個場景是描繪角色以為自己會被燃燒殆盡，結果卻沒有燒起來的樣子。

A-1

A-2

A-3

A-4

1 火焰

2 水

3 風

4 光

5 煙霧 & 其他效果

剛開始火焰就像被撕碎的紙屑飄動一樣。

B-1

B-2

畫成由下往上流動的感覺，火焰的外觀也漸漸成形。

火焰突然變得很旺，包圍被燃燒的對象。

B-3

B-4

B-5

B-6

B-7

B-8

1 火焰

2 水

3 風

4 光

5 煙霧＆其他效果

B-9

B-10

B-11

這是高度最高
的時候。

B-12

B-13

B-14

B-15

B-16

1 火焰

2 水

3 風

4 光

5 煙霧 & 其他效果

這是搖晃程度最大的時候。

B-17

B-18

B-19

B-20

B-21

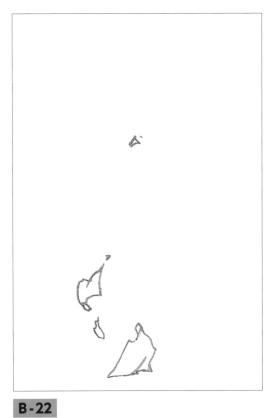

B-22

B-23

B-24

1 火焰

2 水

3 風

4 光

5 煙霧 & 其他效果

Flame

餘火將滅未滅的樣子也很重
要。或許火焰和人都一樣,衰
老的時間比成長還漫長。

B-25

B-26

B-27

B-28

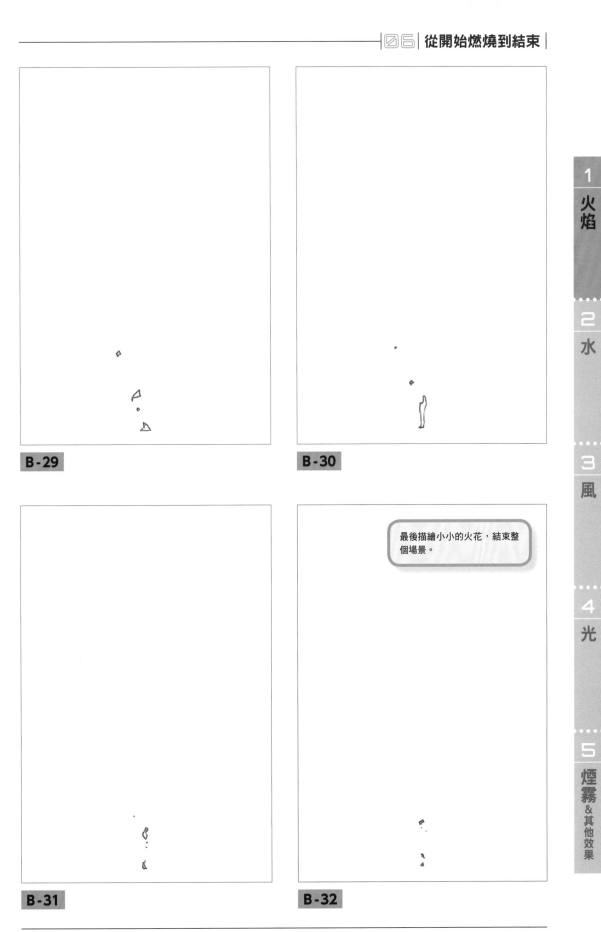

B-29

B-30

B-31

B-32

最後描繪小小的火花，結束整個場景。

1 火焰

2 水

3 風

4 光

5 煙霧 &其他效果

火海

描 　繪大量的火焰時，一張一張畫很費工夫。這種時候可以設計幾種小火焰，變換排列順序組合成大型的火焰。範例是把火海分割成5個區塊。先想好最初的5個火焰，下一張圖的相同位置換成其他火焰，最後只要把每團火焰巧妙連結在一起即可。連結時加上一點變化，就可以加強外形的差異。

　另外，範例只有畫出前方的火海，深處的火焰也可以用相同的思考邏輯繪製。

[律表]

● 火海的重複方式

秒	1 sec																								2 sec																							
格	1	2	3	4	5	6	7	8	9	10	11	12	13	14	15	16	17	18	19	20	21	22	23	24	25	26	27	28	29	30	31	32	33	34	35	36	37	38	39	40	41	42	43	44	45	46	47	48
原稿 A	1	—	—	—	—	—	—	—	—	—	—	—	—	—	—	—	—	—	—	—	—	—	—	—	—	—	—	—	—	—	—	—	—	—	—	—	—	—	—	—	—	—	—	—	—	—	—	—
原稿 B	1		2		3		4		5		1		2		3		4		5		1		2		3		4		5		1		2		3		4		5		1		2		3		4	

> 火海是畫面中的主角，隨機組合分割成5團火焰，並從中加入新的火焰造型以連結整體。

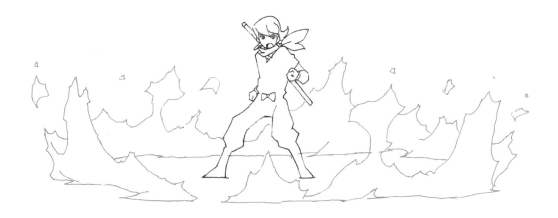

A-1

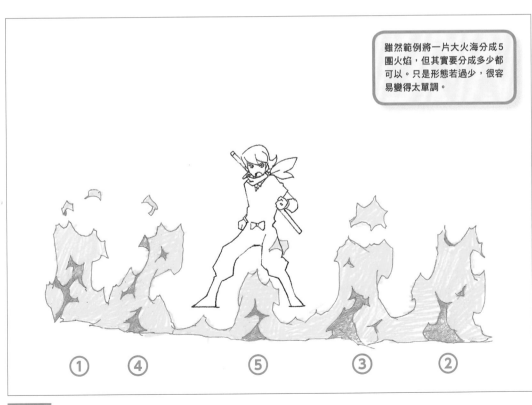

雖然範例將一片大火海分成5團火焰,但其實要分成多少都可以。只是形態若過少,很容易變得太單調。

① ④ ⑤ ③ ②

B-1

連結火焰時，稍微改變一下大
小或火花，整體印象就會更不
一樣。

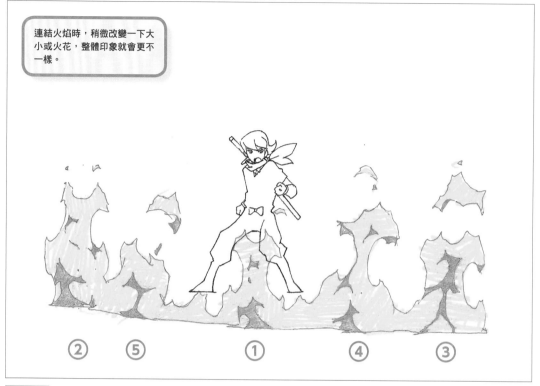

B-2

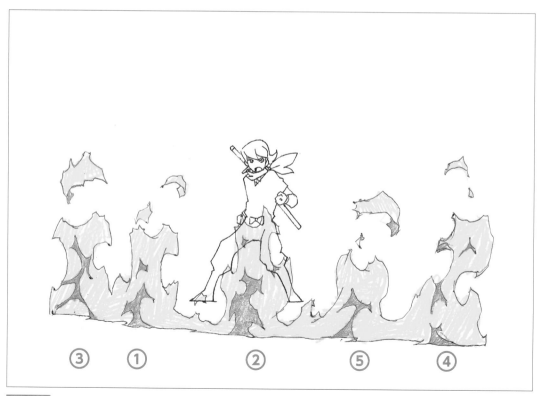

B-3

火海若為圓形，火焰需沿著圓周描繪。由前繞到後，調整一下外形讓火焰呈現曲線。

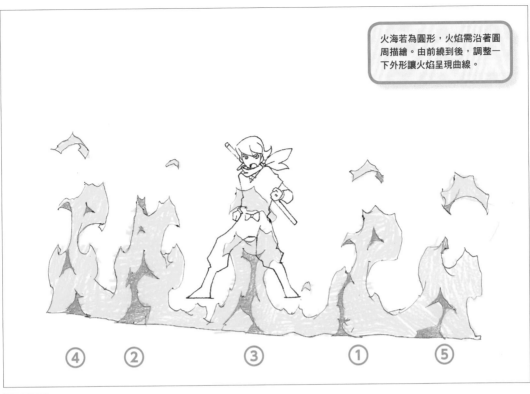

B-4

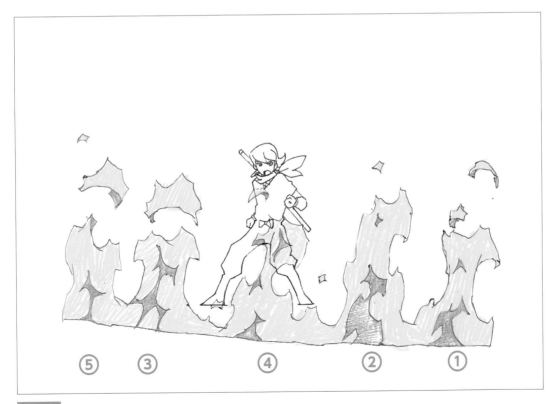
B-5

08 火山噴發

有別於屬於電漿形態的火焰，如字面所示，熔岩是岩石熔解的狀態。因為是液體，所以基本上和跳入海中的範例一樣。除此之外，熔岩比水重而且黏稠度高，噴出之後會馬上往下垂或者滴落，有時候動作也會比較慢。因為這和火山噴發的規模有關，所以按照情況調整即可。

另外，範例為了讓讀者容易了解，將內容分成兩個部分。前半部介紹噴發的熔岩，後半部介紹流淌的熔岩。

[律表]

● 從火山開始噴發到結束

秒	1 sec																								2 sec																							
格	1	2	3	4	5	6	7	8	9	10	11	12	13	14	15	16	17	18	19	20	21	22	23	24	25	26	27	28	29	30	31	32	33	34	35	36	37	38	39	40	41	42	43	44	45	46	47	48
原稿 A	1	—	—	—	—	—	—	—	—	—	—	—	—	—	—	—	—	—	—	—	—	—	—	—	—	—	—	—	—	—	—	—	—	—	—	—	—	—	—	—	—	—	—	—	—	—	—	—
原稿 B	1		●		2		●		3		●		4		●		5		●		6		●		7		●		8		●		9		●		10		1		●		2		●		3	
原稿 C	×	—	—	—	—	—	●			1			●			●			2			●			●			3			●			●			●			4				●			●	

秒	3 sec																								4 sec																							
格	49	50	51	52	53	54	55	56	57	58	59	60	61	62	63	64	65	66	67	68	69	70	71	72	73	74	75	76	77	78	79	80	81	82	83	84	85	86	87	88	89	90	91	82	93	94	85	96
原稿 A	—	—	—	—	—	—	—	—	—	—	—	—	—	—	—	—	—	—	—	—	—	—	—	—																								
原稿 B	●		4		●		5		●		6		●		7		●		8		●		9																									
原稿 C	●			●			5			●			●			●			●			6																										

▶▶

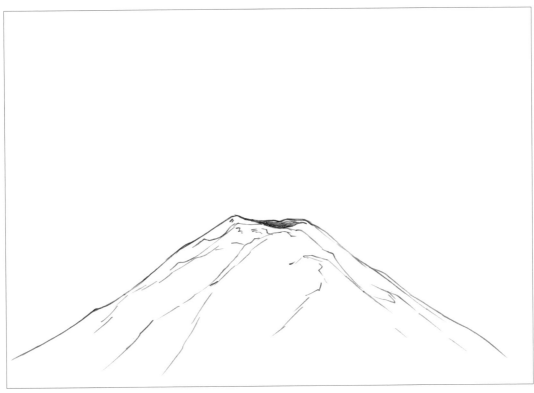

A-1

用石頭丟進水裡時，水花濺起來的感覺畫畫看。

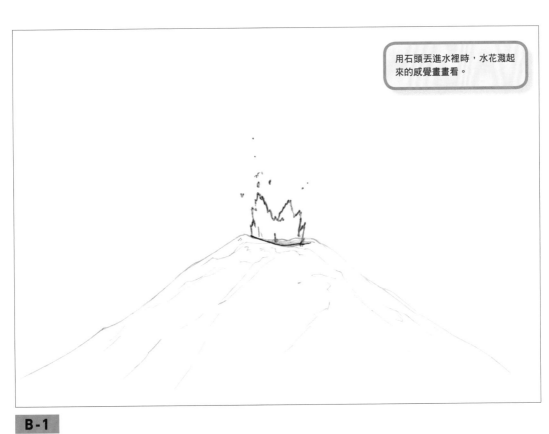

B-1

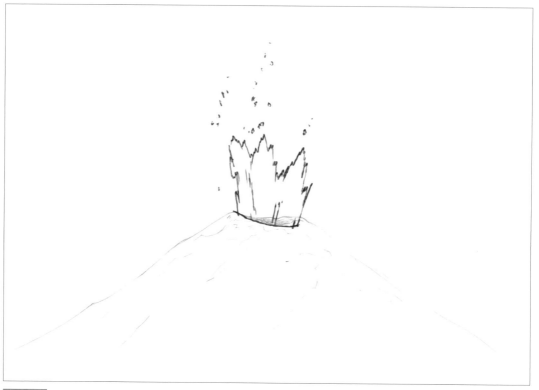

B-2

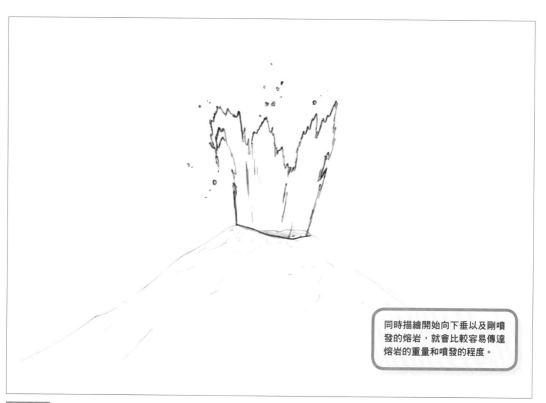

同時描繪開始向下垂以及剛噴
發的熔岩，就會比較容易傳達
熔岩的重量和噴發的程度。

B-3

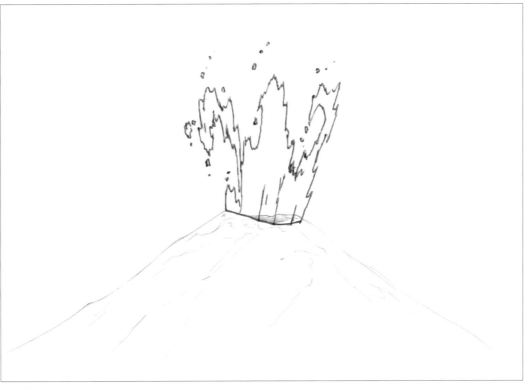

B-4

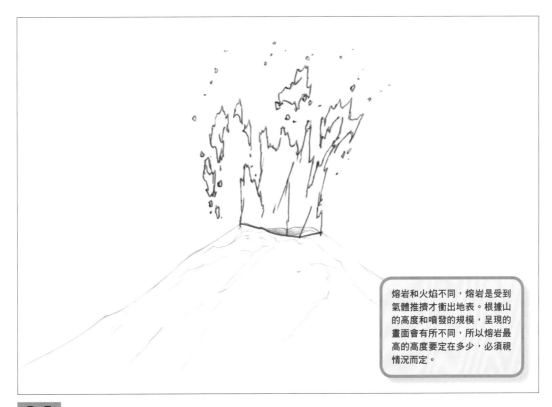

熔岩和火焰不同，熔岩是受到
氣體推擠才衝出地表。根據山
的高度和噴發的規模，呈現的
畫面會有所不同，所以熔岩最
高的高度要定在多少，必須視
情況而定。

B-5

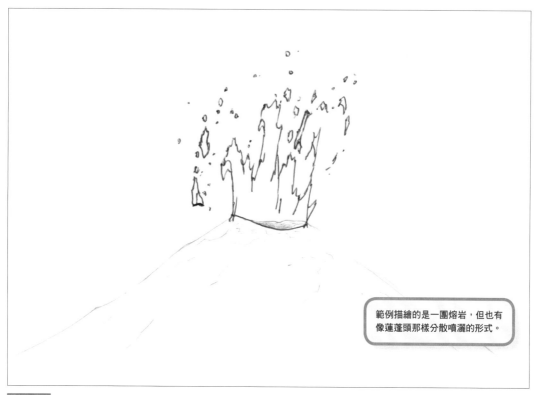

範例描繪的是一團熔岩，但也有
像蓮蓬頭那樣分散噴灑的形式。

B-6

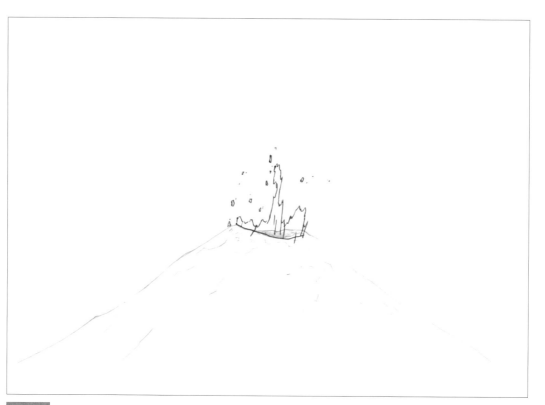

B-7

1
火焰

2
水

3
風

4
光

5
煙霧 &其他效果

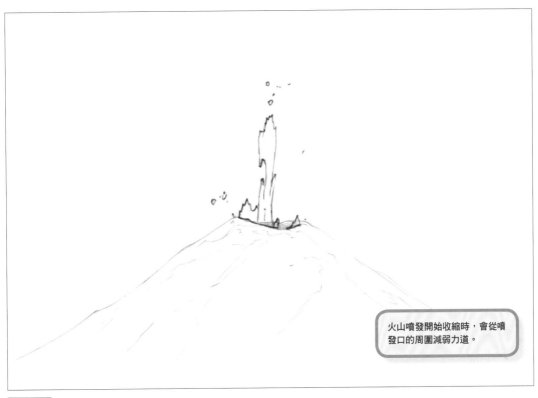

火山噴發開始收縮時，會從噴發口的周圍減弱力道。

B-8

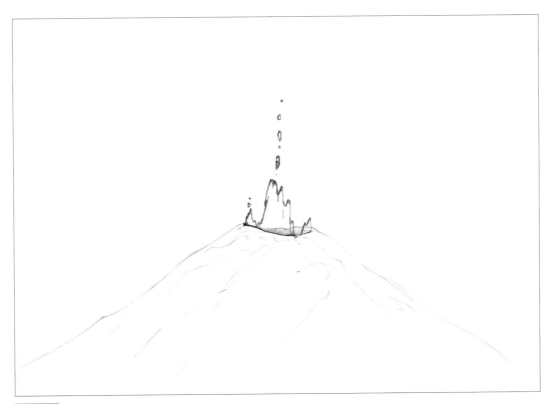

B-9

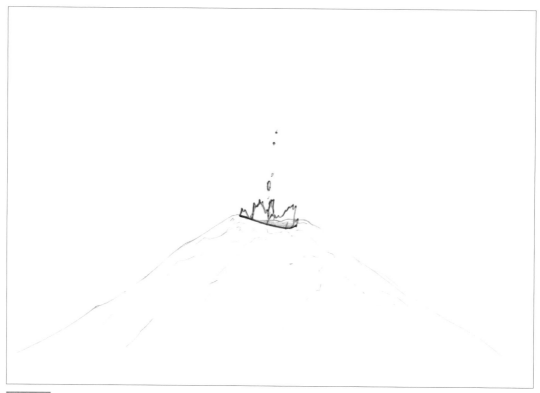

B-10

也要畫畫看熔岩沿著山坡流淌的樣子。

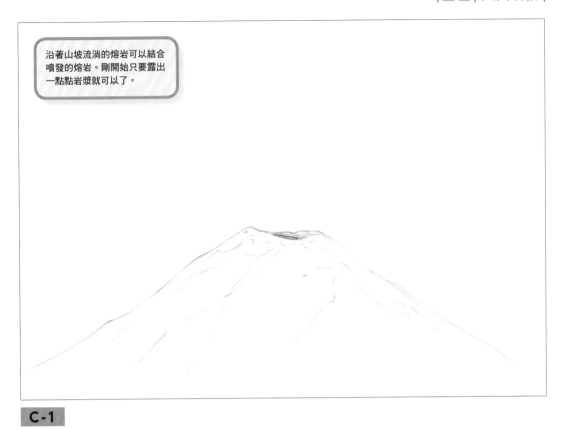

沿著山坡流淌的熔岩可以結合
噴發的熔岩。剛開始只要露出
一點點岩漿就可以了。

C-1

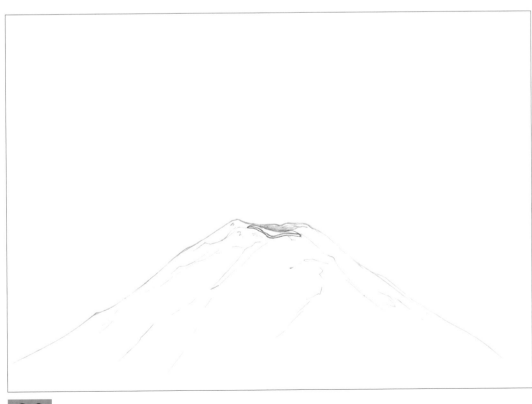

C-2

1 火焰

2 水

3 風

4 光

5 煙霧 & 其他效果

熔岩很黏稠，所以流出來的部分要有厚度。

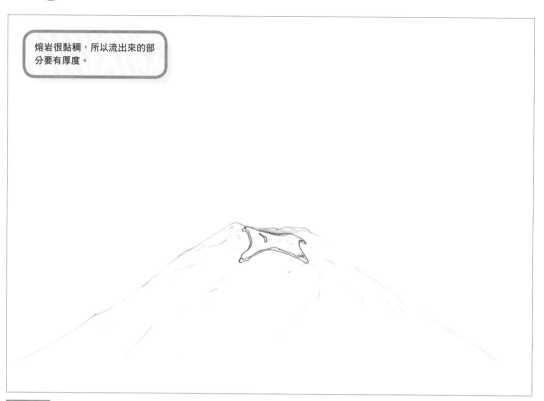

C-3

C-4

C-5

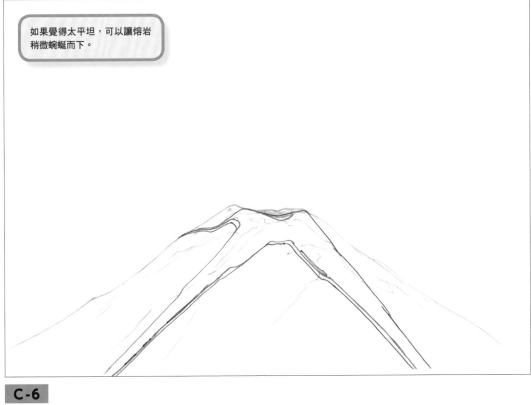

如果覺得太平坦，可以讓熔岩
稍微蜿蜒而下。

C-6

1 火焰

2 水

3 風

4 光

5 煙霧 & 其他效果

09 噴火龍（側面）

前 半部介紹側面噴火的範例，後半部介紹從閉合的口中竄出火焰的樣子。

噴火龍噴出的火焰，一般而言就像火焰發射器的感覺。從噴射口噴出的火焰會慢慢擴散，所以整體外觀大概呈圓錐狀。如果想增添銳利感，訣竅就是不要過度擴張圓錐的寬度。另外，想打造有魄力的噴火場面，速度感也很重要，所以重點在於稍微多聚集一點能量再一次噴發的動作。

[律表]

● 一口氣噴出火焰

秒 / 格	1	2	3	4	5	6	7	8	9	10	11	12	13	14	15	16	17	18	19	20	21	22	23	24	25	26	27	28	29	30	31	32	33	34	35	36	37	38	39	40	41	42	43	44	45	46	47	48
					1 sec																							2 sec																				
原稿 A	1	—	—	—	—	—	—	—	—	—	—	—	—	—	—	—	—	—	—	—	—	—	—	—	—	—	—	—	—	—	—	—	—	—	—	—	—	—	—	—	—	—	—	—	—	—	—	—
原稿 B													1		2		3		4	—	—	—	5		6		7		5		6		7		8				9				×	—	—	—	—	—

● 從口中竄出火焰到一口氣噴發

秒 / 格	1	2	3	4	5	6	7	8	9	10	11	12	13	14	15	16	17	18	19	20	21	22	23	24	25	26	27	28	29	30	31	32	33	34	35	36	37	38	39	40	41	42	43	44	45	46	47	48
					1 sec																							2 sec																				
原稿 A																			1	—	—	—	—	—	—	—	—	—	—	—																		
原稿 B																			4		5		6		7		8		9																			
原稿 C	1		2		3		4		5		6		7		8		9																															

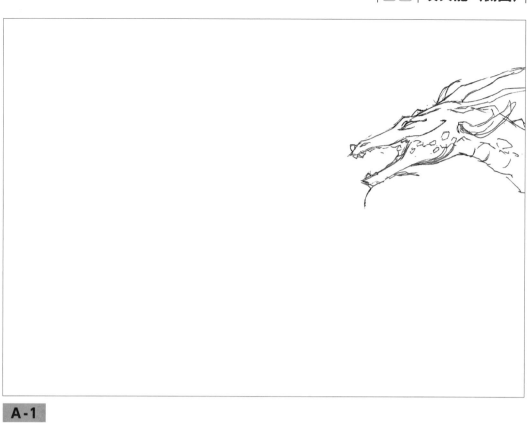

A-1

先描繪剛開始火焰還收在口中
的狀態。

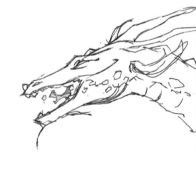

B-1

1
火焰

2
水

3
風

4
光

5
煙霧
&其他效果

以口中稍微噴出火焰為基準。

B-2

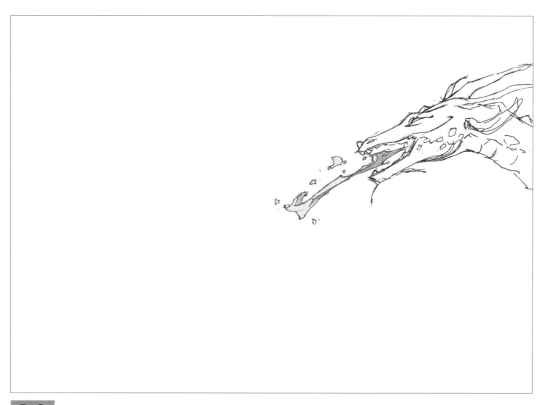

B-3

祕訣在於畫出有厚度的火焰。
稍微累積一下從口中噴發的火
焰再一口氣噴發，會更有魄力。

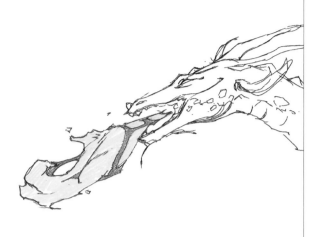

B-4

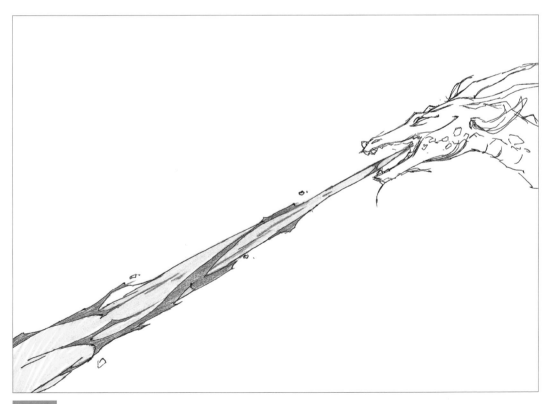

B-5

1 火焰

2 水

3 風

4 光

5 煙霧 &其他效果

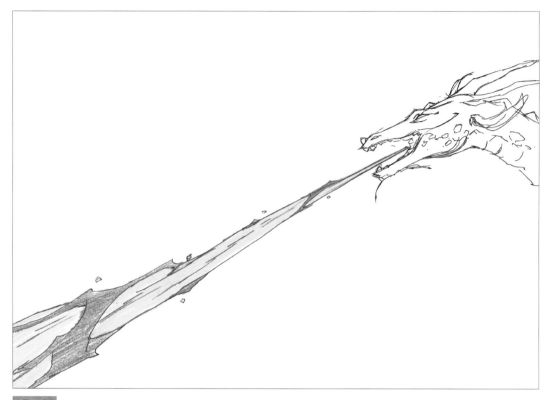

B-6

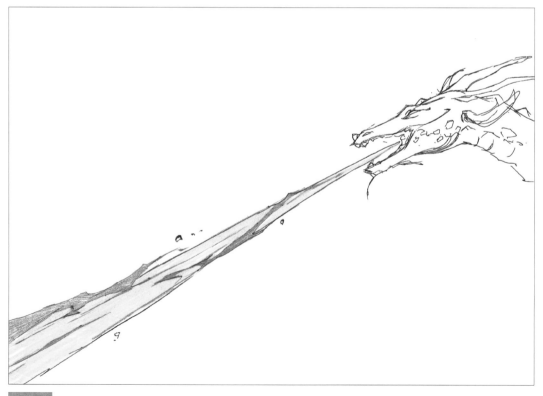

B-7

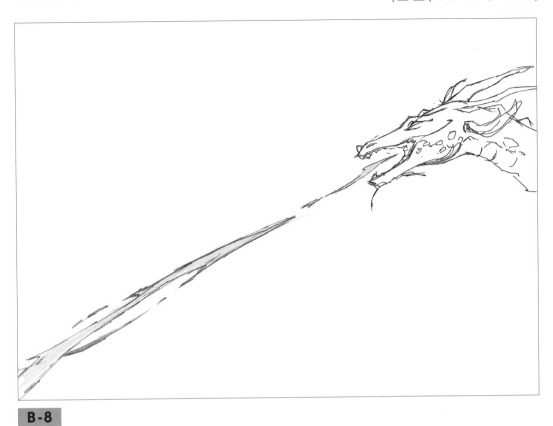

B-8

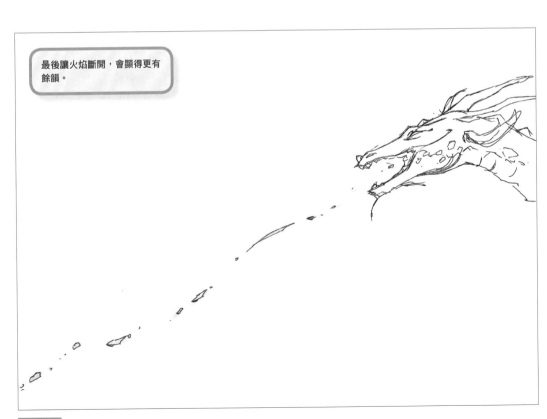

最後讓火焰斷開，會顯得更有餘韻。

B-9

接下來要介紹從口中竄出的火焰。

<div align="center">**· COLUMN ·**</div>

開口的時候只要動下巴即可

和描繪人物一樣，龍或動物張嘴的時候都是下巴在動。雖然嘴巴上方多少會有一點動作，但基本上不會有太大變動。注意不要畫成像河馬一樣，上下均等的張嘴動作。不過如果本來就是設定這種角色或情景，當然也可以這樣畫。

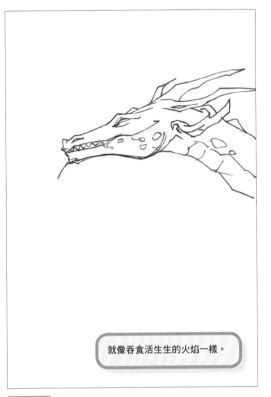

就像吞食活生生的火焰一樣。

C-1

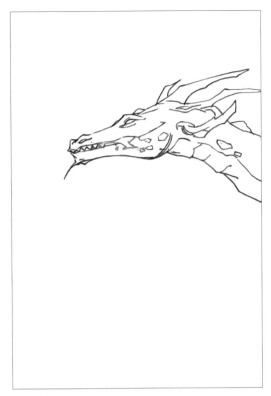

C-2

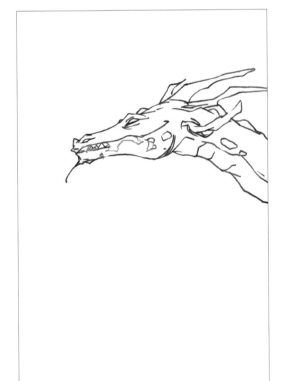

C-3

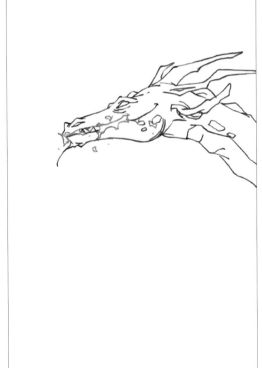

C-4

1 火焰

2 水

3 風

4 光

5 煙霧 & 其他效果

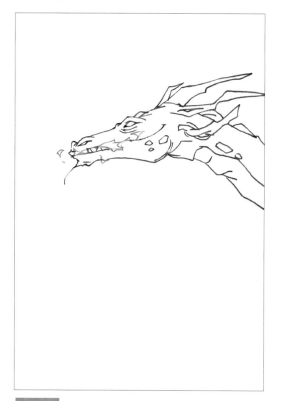

C-5

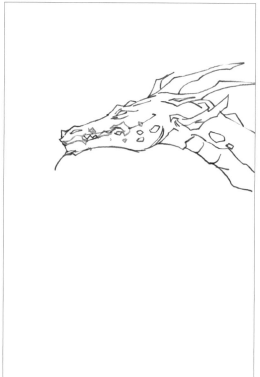

C-6

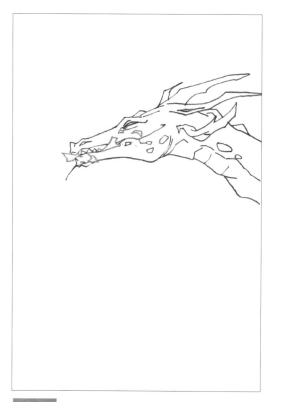

C-7

C-8

最後張嘴呈現一團火焰。

C-9

後續可以接 B I 4。

1 火焰

2 水

3 風

4 光

5 煙霧 &其他效果

噴火龍（正面）

正面的火焰呈螺旋狀，就像往前投出的粗繩一樣，這樣想可能會比較好畫。另外，呈現火球漸漸變大或像集中線一樣放射狀延伸等不同形式的火焰，都很有震撼力。

噴火動作的重點在於首先要在內部累積火焰，再一口氣往前噴發燒毀鏡頭（目標）的流程。火焰會從中間開始慢慢消失，所以必須準備好鏡頭前殘存的火焰，畫面看起來才不會太空虛。

[律表]

● **在稍短的秒數內噴火**

| 秒 格 | 1 sec | 2 sec |
|---|
| | 1 | 2 | 3 | 4 | 5 | 6 | 7 | 8 | 9 | 10 | 11 | 12 | 13 | 14 | 15 | 16 | 17 | 18 | 19 | 20 | 21 | 22 | 23 | 24 | 25 | 26 | 27 | 28 | 29 | 30 | 31 | 32 | 33 | 34 | 35 | 36 | 37 | 38 | 39 | 40 | 41 | 42 | 43 | 44 | 45 | 46 | 47 | 48 |
| 原稿 A | 1 | — | | | | | | | | | | | |
| 原稿 B | × | — | — | — | — | — | 1 | | | 2 | | | 3 | | 4 | | 5 | | 6 | | 7 | | 8 | | 9 | | | 10 | | | 11 | | 12 | | | 13 | | | | 14 | | | | | | | | |

● **在略長的秒數內噴火**

秒 格	1 sec																								2 sec																							
	1	2	3	4	5	6	7	8	9	10	11	12	13	14	15	16	17	18	19	20	21	22	23	24	25	26	27	28	29	30	31	32	33	34	35	36	37	38	39	40	41	42	43	44	45	46	47	48
原稿 A	1	—	—	—	—	—	—	—	—	—	—	—	—	—	—	—	—	—	—	—	—	—	—	—	—	—	—	—	—	—	—	—	—	—	—	—	—	—	—	—	—	—	—	—	—	—	—	—
原稿 B	×	—	—	—	—	—	1		●	2			3		●	4		5		6		7			8			9			10		11			12			13			●		●			14	

	3 sec																								4 sec																							
	49	50	51	52	53	54	55	56	57	58	59	60	61	62	63	64	65	66	67	68	69	70	71	72	73	74	75	76	77	78	79	80	81	82	83	84	85	86	87	88	89	90	91	92	93	94	85	96
	—	—	—	—	—	—	—	—	—	—	—	—	—	—	—	—	—	—	—	—	—	—	—	—																								
▶▶	●		×	—	—	—	—	—	—	—	—	—	—	—	—	—	—	—	—	—	—	—	—	—																								

● 球狀火焰從膨脹到噴火

秒格 原稿	1	2	3	4	5	6	7	8	9	10	11	12	13	14	15	16	17	18	19	20	21	22	23	24	25	26	27	28	29	30	31	32	33	34	35	36	37	38	39	40	41	42	43	44	45	46	47	48
A	1	—	—	—	—	—	—	—	—	—	—	—	—	—	—	—	—	—	—	—	—	—	—	—	—	—	—	—	—	—	—	—	—	—	—	—	—	—	—	—	—	—	—	—	—	—	—	—
B	×	—	—	—	—	—	1												6		7				8		9		10		11		12				13			●			●		14			
C									●		1		2		●	3		4																														

(1 sec / 2 sec)

秒格 原稿	49	50	51	52	53	54	55	56	57	58	59	60	61	62	63	64	65	66	67	68	69	70	71	72	73	74	75	76	77	78	79	80	81	82	83	84	85	86	87	88	89	90	91	82	93	94	85	96
	—	—	—	—	—	—	—	—	—	—	—	—	—	—	—	—	—	—	—	—	—	—	—	—																								
▶▶	●			×	—	—	—	—	—	—	—	—	—	—	—	—	—	—	—	—	—	—	—	—																								

(3 sec / 4 sec)

● 放射狀噴火（整片火焰）

秒格 原稿	1	2	3	4	5	6	7	8	9	10	11	12	13	14	15	16	17	18	19	20	21	22	23	24	25	26	27	28	29	30	31	32	33	34	35	36	37	38	39	40	41	42	43	44	45	46	47	48
A	1	—	—	—	—	—	—	—	—	—	—	—	—	—	—	—	—	—	—	—	—	—	—	—	—	—	—	—	—	—	—	—	—	—	—	—	—	—	—	—	—	—	—	—	—	—	—	—
B	×	—	—	—	—	—	1		●		2		3		●	4		5																			13			●			●		14			
D																			1a		1b		1c		1a		1b		1c		1a		1b		1c													

(1 sec / 2 sec)

秒格 原稿	49	50	51	52	53	54	55	56	57	58	59	60	61	62	63	64	65	66	67	68	69	70	71	72	73	74	75	76	77	78	79	80	81	82	83	84	85	86	87	88	89	90	91	82	93	94	85	96
	—	—	—	—	—	—	—	—	—	—	—	—	—	—	—	—	—	—	—	—	—	—	—	—																								
▶▶	●			×	—	—	—	—	—	—	—	—	—	—	—	—	—	—	—	—	—	—	—	—																								

(3 sec / 4 sec)

1 火焰
2 水
3 風
4 光
5 煙霧&其他效果

A-1

從喉嚨深處可以看到些微火焰。

B-1

以螺旋狀曲線描繪火焰。

B-2

B-3

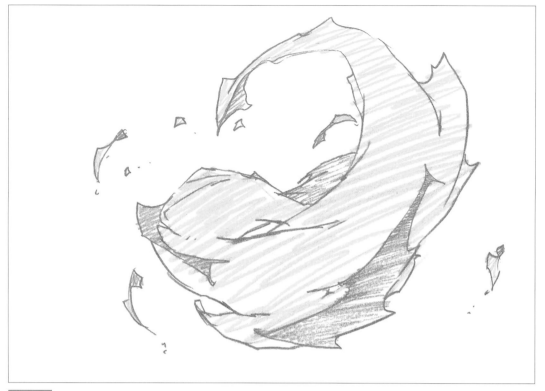

B-4

B-5

B-6

B-7

B-8

B-9

B-10

B-11

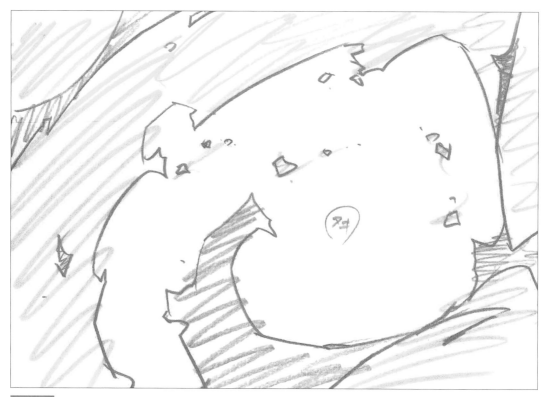

B-12

B-13

B-14

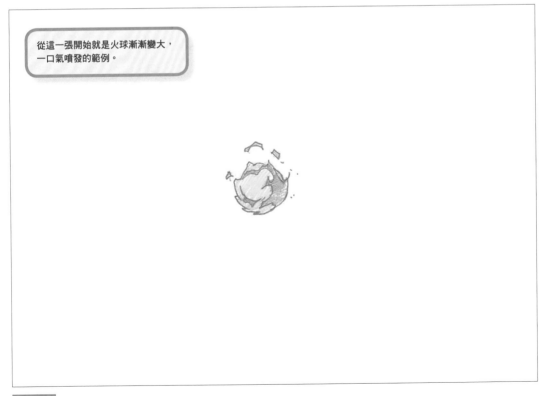

從這一張開始就是火球漸漸變大，
一口氣噴發的範例。

C-1

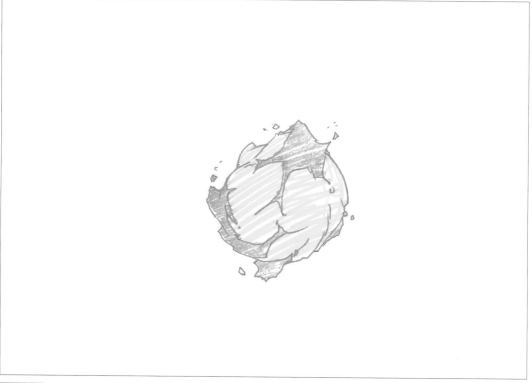

C-2

膨脹至完全遮住臉部的大小。

C-3

C-4

使用放射狀的整片火焰時，就會使用原稿D-1。或者使用D-1的隨機變化（譯註：以一張圖為底稿，隨機改變線條，使線條不重複。）（D-1a、D-1b、D-1c）繪製。

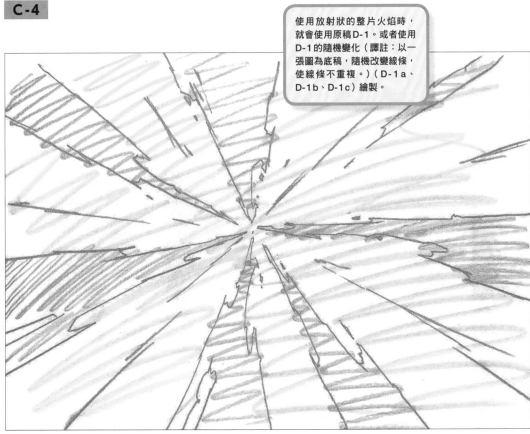

D-1 D-1a D-1b D-1c

1 火焰

2 水

3 風

4 光

5 煙霧 & 其他效果

11 | 火焰的魔法

本 篇前半部介紹攻擊魔法，後半部介紹防禦魔法的範例。

如果想在變形的狀況下依然讓人覺得像火焰，不忘基礎特徵非常重要，這一點不限於魔法，所有情況都通用。觀察實物或者類似的物品，區分可以刪除和必須保留的部分。

以火焰為例，必須注意上升的動態與尖銳的外形，再用魔法的方式讓火焰膨脹。另外，繪圖前用文字整理出特徵可以減少作畫時的迷惘，我建議大家不妨一試。

[律表]

● 攻擊魔法

秒	**1** sec																								**2** sec																							
格	1	2	3	4	5	6	7	8	9	10	11	12	13	14	15	16	17	18	19	20	21	22	23	24	25	26	27	28	29	30	31	32	33	34	35	36	37	38	39	40	41	42	43	44	45	46	47	48
原稿 A	1	—	—	—	—	—	—	—	—	—	—	—	—	—	—	—	—	—	—	—	—	—	—	—	—	—	—	—	—	—	—	—	—	—	—	—	—	—	—	—	—	—	—	—	—	—	—	—
原稿 B	×	—	—	—	—	—	1		2		3		4		5		6		7		8		9		10		11		12		10		11		12		10		11		12		10		11		12	

● 防禦魔法

秒	**1** sec																								**2** sec																							
格	1	2	3	4	5	6	7	8	9	10	11	12	13	14	15	16	17	18	19	20	21	22	23	24	25	26	27	28	29	30	31	32	33	34	35	36	37	38	39	40	41	42	43	44	45	46	47	48
原稿 A	1	—	—	—	—	—	—	—	—	—	—	—	—	—	—	—	—	—	—	—	—	—	—	—	—	—	—	—	—	—	—	—	—	—	—	—	—	—	—	—	—	—	—	—	—	—	—	—
原稿 C	×	—	—	—	—	—	1		2		3		4		5		6		7		8		9		10		4		5		6		7		8		9		10		4		5		6		7	

	3 sec																								**4** sec																							
	49	50	51	52	53	54	55	56	57	58	59	60	61	62	63	64	65	66	67	68	69	70	71	72	73	74	75	76	77	78	79	80	81	82	83	84	85	86	87	88	89	90	91	92	93	94	95	96
▶▶	—		—		—																																											
	8		9		10																																											

A-1

範例以噴射漩渦狀的火焰繪製。

B-1

畫出朝前方噴出的感覺。往前
方以及左右兩旁擴散的樣子，
或許可以參考花瓣展開的感覺。

B-2

B-3

B-4

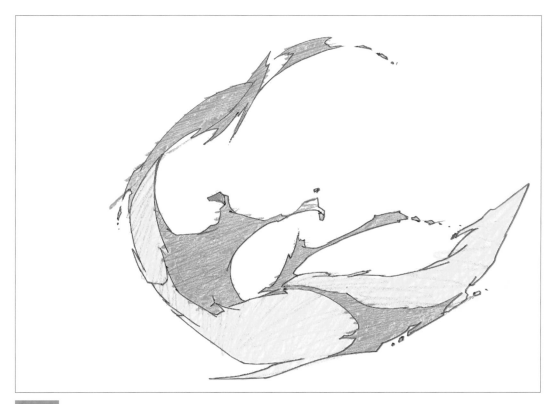

B-5

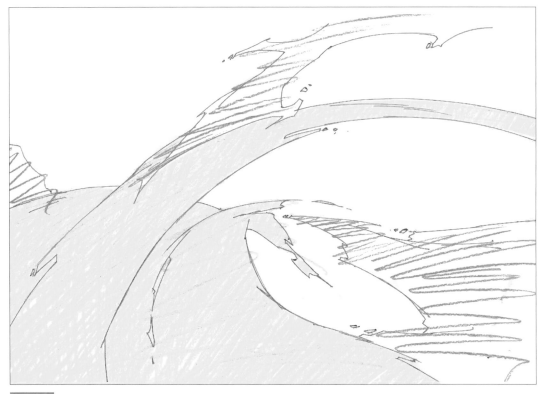

B-6

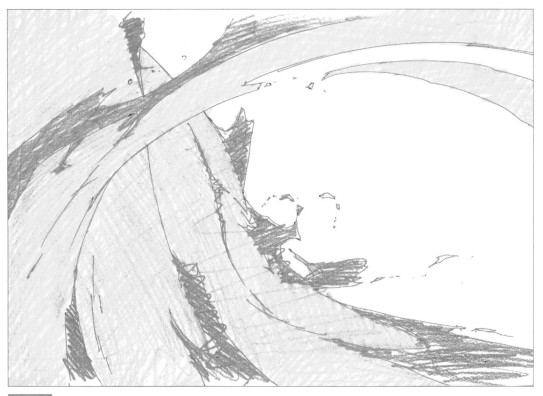

B-7

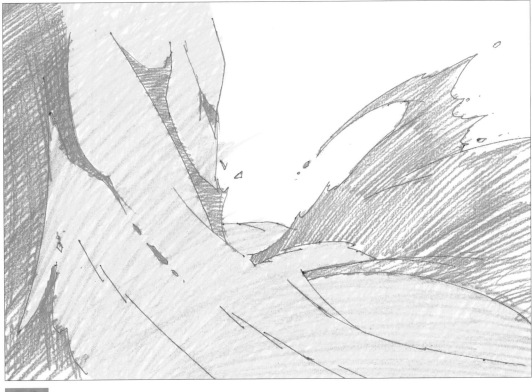

B-8

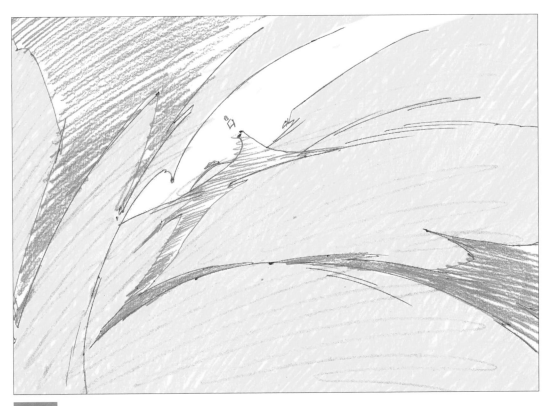

B-9

撞上目標（鏡頭）之後，火焰就會慢慢擴散。

B-10

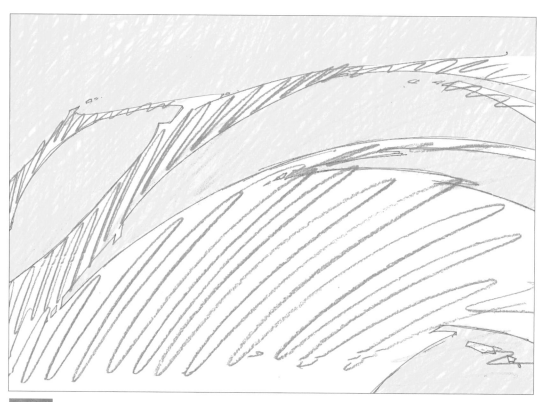

B-11

B-12

在這之後火焰擴散並消失的話,可以參考噴火龍(正面)的範例原稿B。

攻擊魔法到此結束。接著是防禦魔法喔!

範例以圓形盾牌的感覺繪製。
從指尖噴出像韻律體操用的彩
帶,由後往前繞一圈。

C-1

C-2

C-3

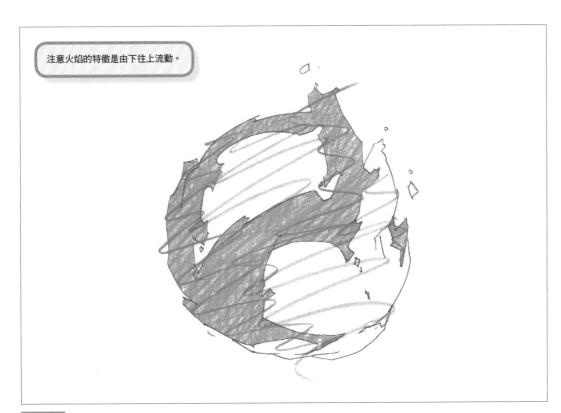

C-4

C-5

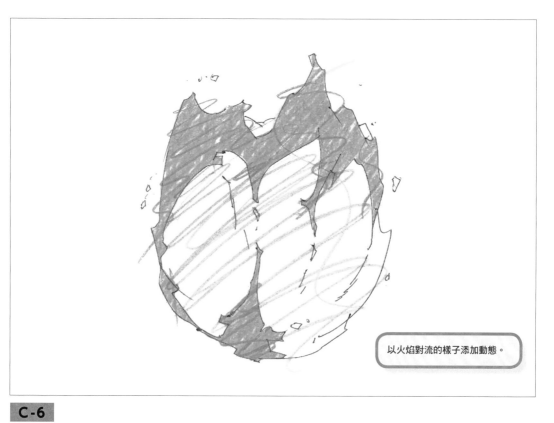

以火焰對流的樣子添加動態。

C-6

C-7

C-8

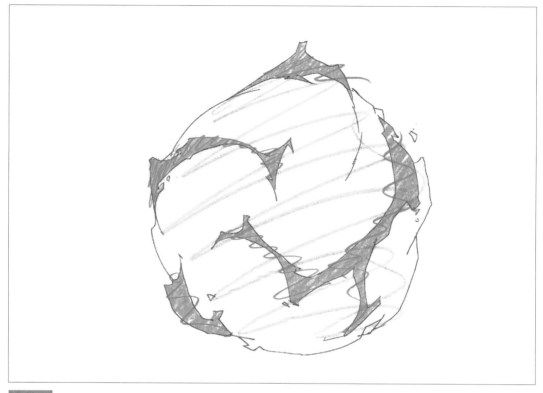

C-9

C-10

Water

水是液體的基礎，本篇以水為主軸。水和火焰一樣
都是流體，只要加上外力就容易變形。然而，和火
焰不同的是水有重量，就算往上飛濺也會馬上滴
落。這種滴落的動態就是描繪液體時的重點之一。

01 描繪水的基礎

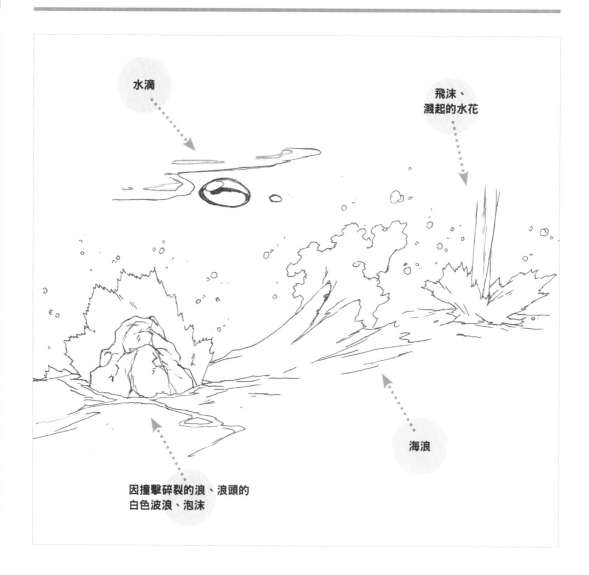

水滴

飛沫、
濺起的水花

海浪

因撞擊碎裂的浪、浪頭的
白色波浪、泡沫

物 質的狀態有固態、液態、氣態以及電漿等 4 大種類。液態、氣態、電漿具有容易受外力改變外形的性質，這些都稱為流體。流體有部分動態相似，所以會畫火焰和水的話，就可以描繪所有流體了。

水有各種不同的表現，像是水滴、飛沫、海浪、破碎的浪、泡沫、波紋等。飛沫產生的薄膜，就像攤開廚房保鮮膜一樣，用這種感覺想像即可。另外，水的特性是會盡量縮減表面積，所以經常呈圓形。因此，繪製時水的表面或邊緣要稍微帶一點圓弧狀，外形才會正確。不過，畫遠景看不清楚細節，或是近景想要更有氣勢、更鮮明，也常會畫得比較銳利。使用圓角或銳角，要視情況而定。

在玻璃杯中倒水

火焰會上升，但水會因為重量而落下。水往正下方流下時，會受速度的影響使得下方前端較細。雖然多少會有一點變動，但基本上會垂直落下。

不是水龍頭而是從瓶罐倒水時，只要確保瓶口有讓空氣進入的縫隙，水就可以像範例一樣順暢流出。不過這種情形下，瓶口的部分液體會稍微彎曲，所以看起來會像螺旋狀往下流的感覺。

順帶一提，水流的方式與水量有關，量少的話會垂直留下，量多的話流向就會變亂。前者稱為直流，後者稱為亂流。專業的內容在此先略過不談，有興趣的人請查詢流體相關知識。

[律表]

● 倒水的動態

1 火焰
2 水
3 風
4 光
5 煙霧 &其他效果

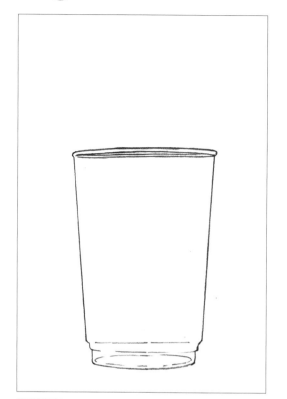

A-1

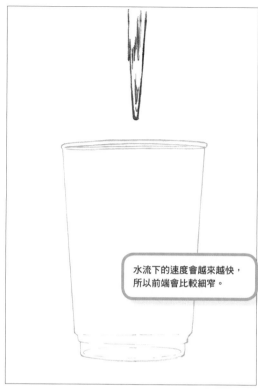

水流下的速度會越來越快，
所以前端會比較細窄。

B-1

水基本上會呈直線往下流，但
有可能因為晃動與光線強弱，
使得水柱看起來有點彎曲，所
以畫出稍微扭轉呈螺旋狀，看
起來也會很有說服力。

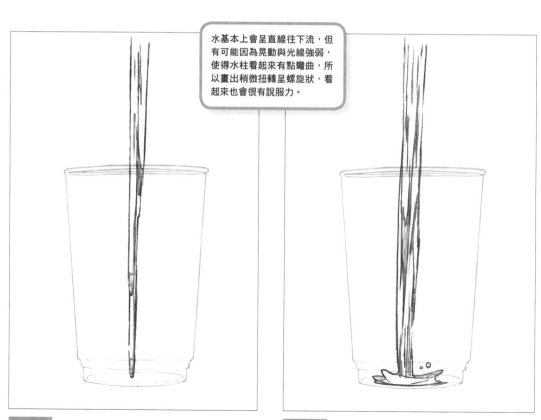

B-2

B-3

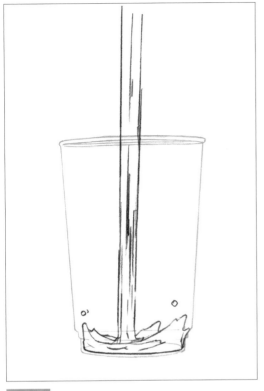

B-4

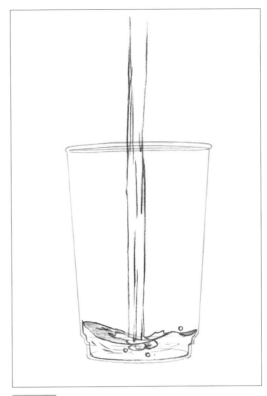

B-5

水量累積到一定程度之後，水
面下的泡沫與水的對流也要畫
出來。泡沫具有互相結合的性
質，所以部分小泡沫會聚成一
個大泡沫。順帶一提，實際上
倒水時會形成更多泡沫，不過
為了呈現清爽的畫面，只會畫
出中心的狀態。

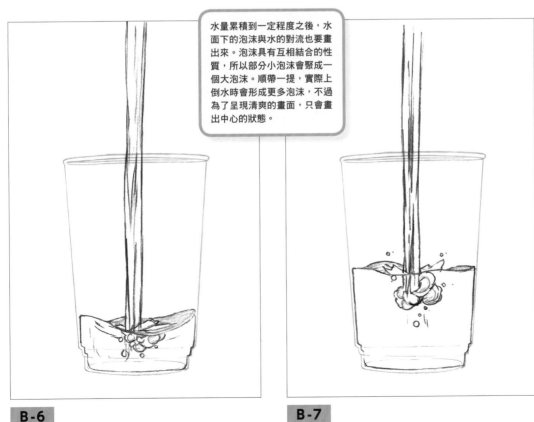

B-6

B-7

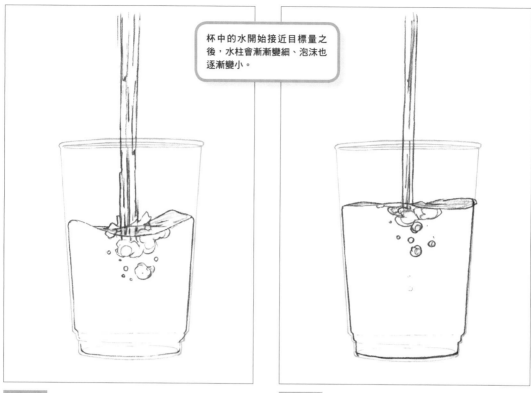

杯中的水開始接近目標量之
後，水柱會漸漸變細、泡沫也
逐漸變小。

B-8

B-9

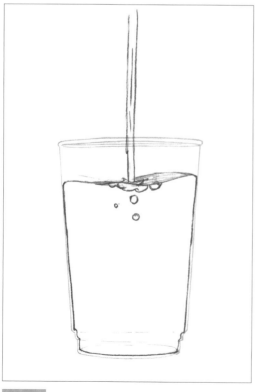

B-10

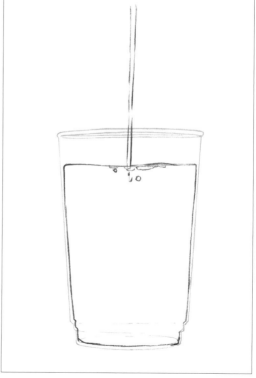

B-11

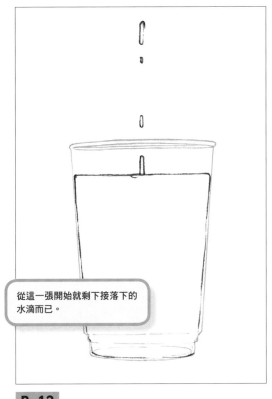

從這一張開始就剩下接落下的
水滴而已。

B-12

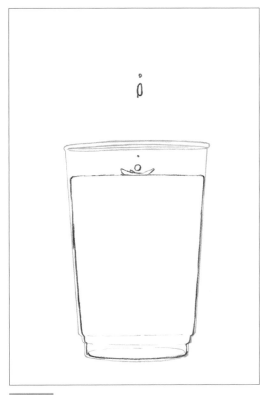

B-13

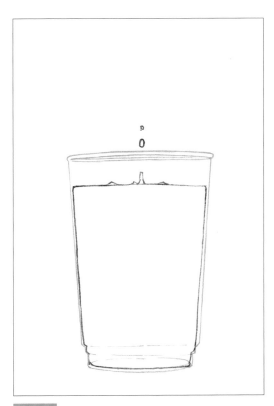

B-14

B-15

1 火焰

2 水

3 風

4 光

5 煙霧 & 其他效果

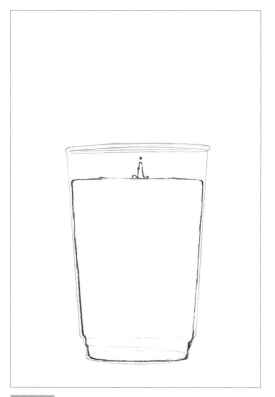

B-16

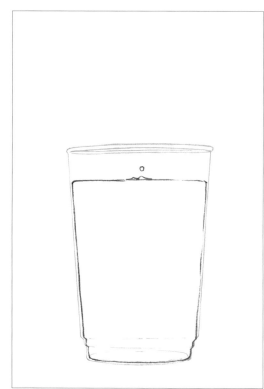

B-17

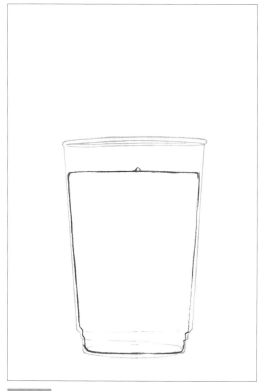

B-18

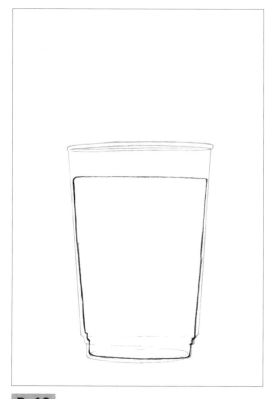

B-19

03 | 瀑布

 果覺得不容易掌握外形,那就換成其他物品思考看看。以瀑布為例,可以把瀑布想成是經過適當裁切的垂下布料或紙張。瀑布若很高,可以像火海一樣,把瀑布分成好幾段。

另外,瀑布要有一些搖晃感,這一點非常重要。基本的動作可以用反光或線的交錯來呈現。碰到突出的岩石等障礙物,隨機噴濺的水珠也是重點。

[律表]

● 小瀑布的重複動態

秒格	1 sec																								2 sec																							
	1	2	3	4	5	6	7	8	9	10	11	12	13	14	15	16	17	18	19	20	21	22	23	24	25	26	27	28	29	30	31	32	33	34	35	36	37	38	39	40	41	42	43	44	45	46	47	48
原稿 A	1	●			2		●			3		●		1			●		2			●		3		●	1			●		2			●		3			●	1			●	2			●

● 大瀑布的重複動態

秒格	1 sec																								2 sec																							
	1	2	3	4	5	6	7	8	9	10	11	12	13	14	15	16	17	18	19	20	21	22	23	24	25	26	27	28	29	30	31	32	33	34	35	36	37	38	39	40	41	42	43	44	45	46	47	48
原稿 B	1	●	●	●	●	●	1	●	●	●	●	●	1	●	●	●	●	●	1	●	●	●	●	●	1	●	●	●	●	●	1	●	●	●	●	●	1	●	●	●	●	●	1	●	●	●	●	●

還記得高中學過的自由落體嗎?

怎麼樣啊?

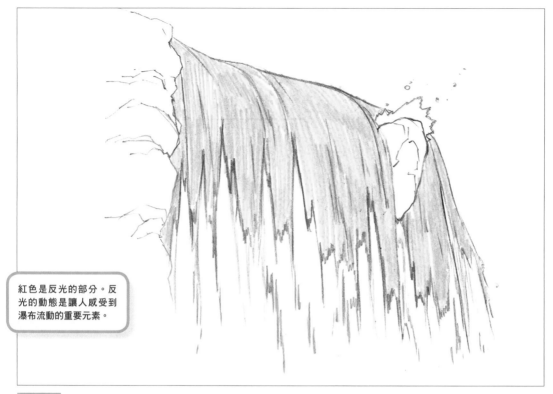

紅色是反光的部分。反光的動態是讓人感受到瀑布流動的重要元素。

A-1

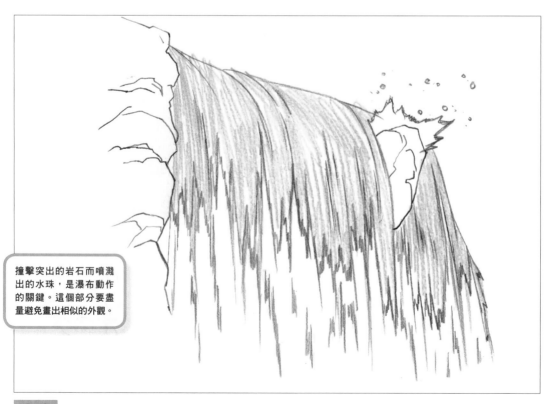

撞擊突出的岩石而噴濺出的水珠,是瀑布動作的關鍵。這個部分要盡量避免畫出相似的外觀。

A-2

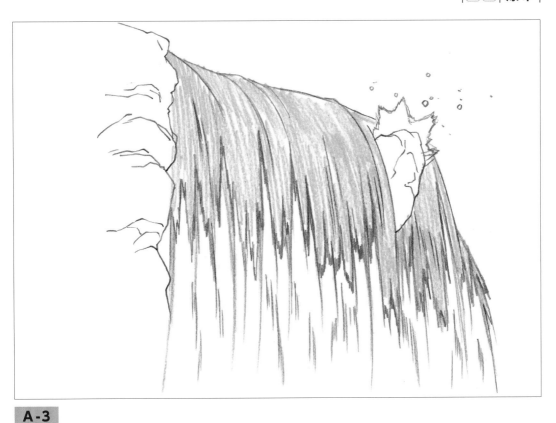

A-3

||| ·COLUMN· |||

何謂自由落體

在 地球上有物體掉落時，最初的一秒鐘之內只能前進較短的距離，經過數秒之後，每秒的前進距離會拉長，這就是所謂的自由落體。思考動作時這是非常重要的概念，請務必學起來。順帶一提，雖然可以計算出前進的距離，不過依照數據作畫通常都會很難收尾，所以不必連算式都學。

[每1秒掉落位置的示意圖]

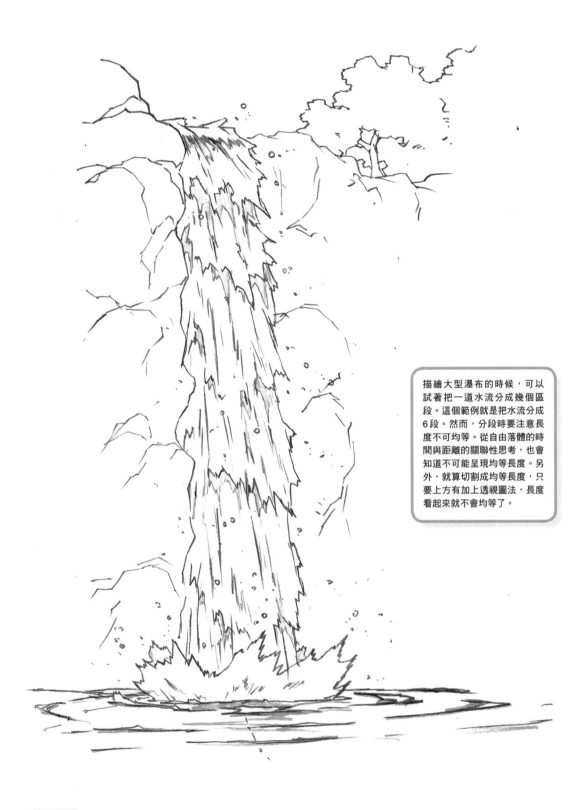

描繪大型瀑布的時候，可以試著把一道水流分成幾個區段。這個範例就是把水流分成6段。然而，分段時要注意長度不可均等。從自由落體的時間與距離的關聯性思考，也會知道不可能呈現均等長度。另外，就算切割成均等長度，只要上方有加上透視圖法，長度看起來就不會均等了。

B-1

 跳入海中

本篇前半部介紹跳入水中時的狀態，後半部介紹進入水中後的動作。

水滴墜落時會像盤子或碗一樣，呈現倒蓋的圓錐體，水柱則呈圓柱狀。動作會先從出現水花開始，人進入水中之後中心會出現水柱。水柱的高度會因為對水面衝擊的強度而改變，大概比水花稍高。跳入水中之後水面下也會形成類似水柱的外形，這是水往下凹時帶入空氣的部分。大小基本上是以能包覆沉入水中的物體為原則。

[律表]

● 水面上的動作

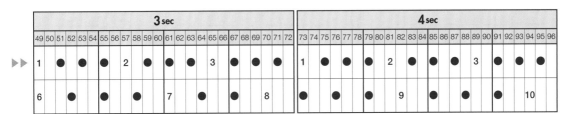

● 水面下的動作

可以把波浪想成是非常低矮的
山脈或沙丘。每座山都峰峰相
連，這樣想就會比較好畫。

A-1

A-2

A-3

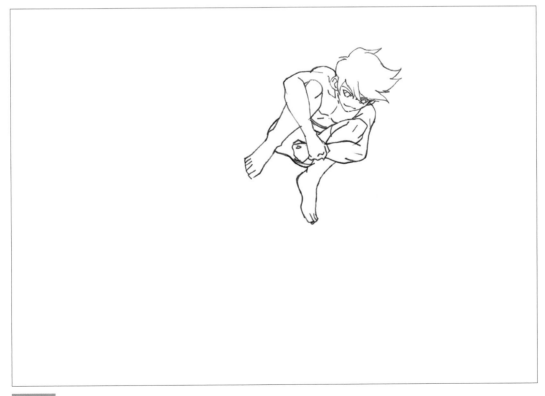

B-1

1 火焰

2 水

3 風

4 光

5 煙霧 &其他效果

水花的畫法可以分割成前後左右幾個部分，然後再串連起來。請試著摸索出適合自己的畫法。

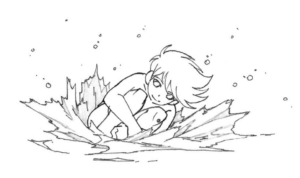

B-2

黃綠色的部分就是像薄膜一樣的水幕，白色部分就是有厚度或者呈泡沫狀的水。

B-3

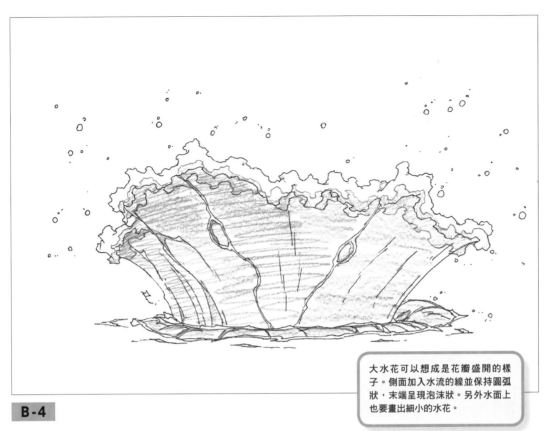

大水花可以想成是花瓣盛開的樣子。側面加入水流的線並保持圓弧狀，末端呈現泡沫狀。另外水面上也要畫出細小的水花。

B-4

水花散開和物體進入水中的動作交錯時，會出現水柱。

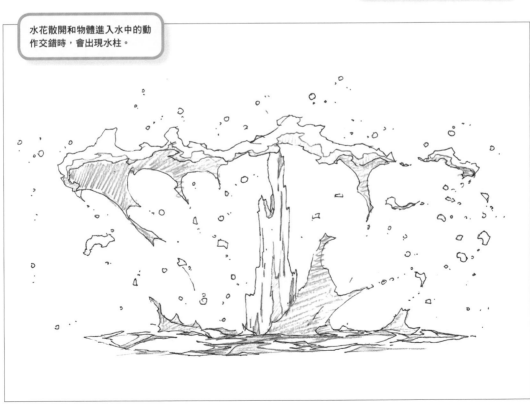

B-5

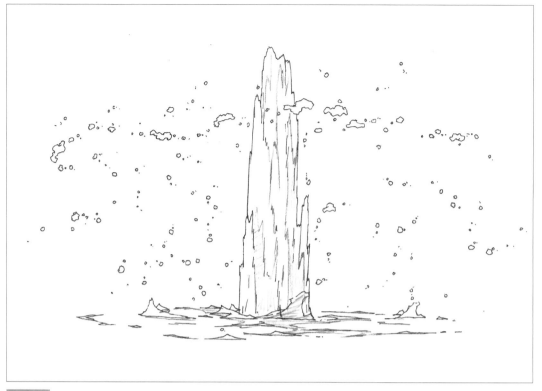

B-6

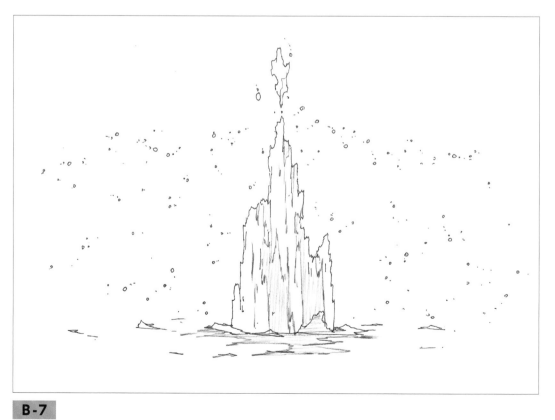

B-7

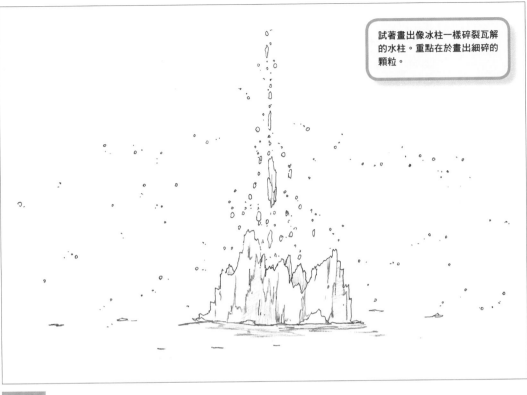

試著畫出像冰柱一樣碎裂瓦解的水柱。重點在於畫出細碎的顆粒。

B-8

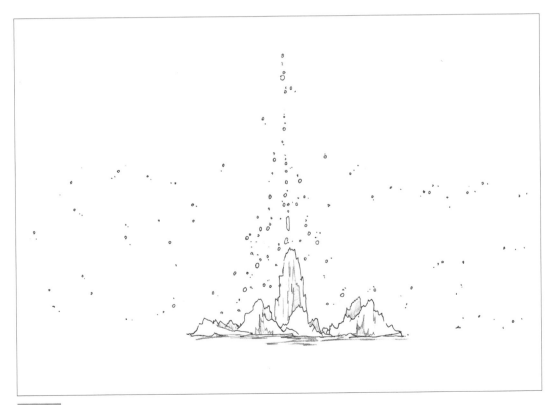

B-9

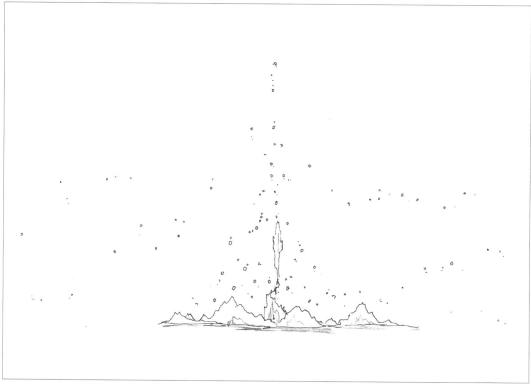

B-10

最後描繪水珠四散而落的樣子。

B-11

B-12

·COLUMN·

水花要呈現圓弧狀

像盤子的邊緣一樣飛濺上來的水花，對縱向、橫向都會產生動能影響，所以必須注意以曲線呈現。水花就像花蕾綻放時的感覺。雖然有時會呈現垂直水花，但因為也會受實際入水的方式影響，所以基本上都會以圓弧狀描繪水花濺起的狀態。另一方面，中央的水柱會呈現垂直狀。

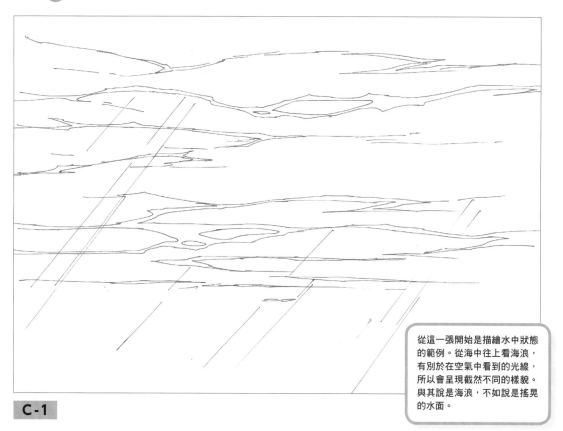

從這一張開始是描繪水中狀態的範例。從海中往上看海浪,有別於在空氣中看到的光線,所以會呈現截然不同的樣貌。與其說是海浪,不如說是搖晃的水面。

C-1

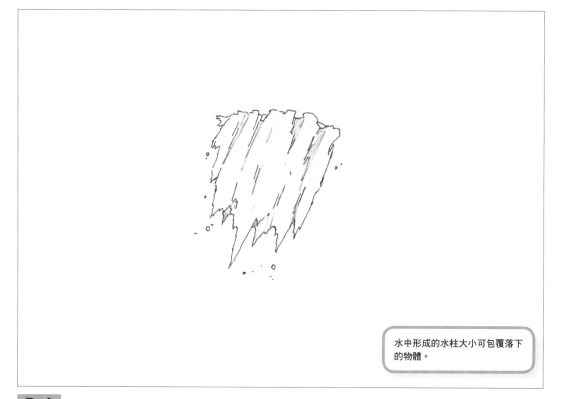

水中形成的水柱大小可包覆落下的物體。

D-1

空氣馬上就會變成泡沫往上升。把泡沫畫得像柔軟的棉花，看起來就很有說服力。

D-2

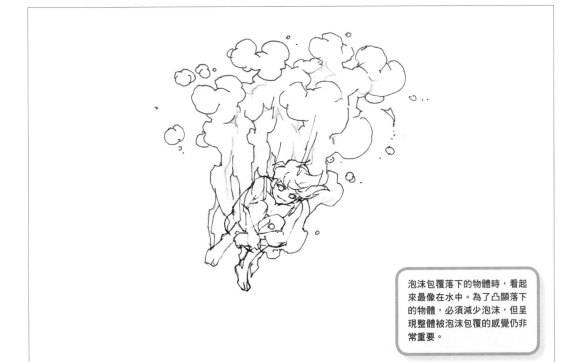

泡沫包覆落下的物體時，看起來最像在水中。為了凸顯落下的物體，必須減少泡沫，但呈現整體被泡沫包覆的感覺仍非常重要。

D-3

1 火焰

2 水

3 風

4 光

5 煙霧 &其他效果

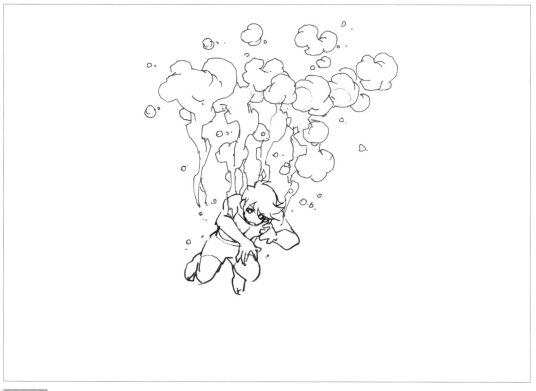

D-4

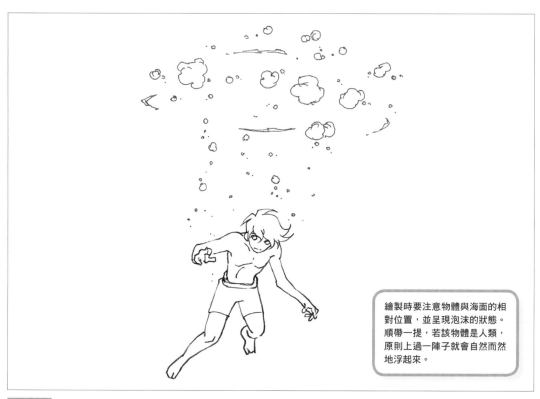

繪製時要注意物體與海面的相
對位置,並呈現泡沫的狀態。
順帶一提,若該物體是人類,
原則上過一陣子就會自然而然
地浮起來。

D-5

打水漂

打 水漂有投石子、水切等各種稱呼，範
例繪製石頭在水面上彈跳的動態。描
繪石頭由後往前彈跳的樣子。

前進方向的另一頭形成的水花、從接觸水
面的中心點擴散的波紋，都是描繪動態的重
點。接觸水面的點，本來會因為投擲的方式

不同而大幅改變，不過基本上都是越跳間隔
越短。不過如果這樣做看起來會不符合透視
圖法，那就必須以自然的景深為優先，重新
思考接觸水面的點。

[律表]

● 打水漂時水面上的動作

秒	1 sec																								2 sec																							
格	1	2	3	4	5	6	7	8	9	10	11	12	13	14	15	16	17	18	19	20	21	22	23	24	25	26	27	28	29	30	31	32	33	34	35	36	37	38	39	40	41	42	43	44	45	46	47	48
原稿 A	×	1		2		3		4		5		6		7		●		8																														

先畫出水面用的透視圖線。這個範例是描繪水面，如果是地板的話，繪製時必須特別注意地板的相對位置。

A-1

打水漂大多使用扁平的石頭。
先定好接觸水面的點，再決定
丟出去的位置。

A-2

在前進方向的另一頭畫出水花，就可以輕鬆傳達出前進的動態。

A-3

A-4

1 火焰

2 水

3 風

4 光

5 煙霧 &其他效果

A-5

A-6

A-7

波紋都會以圓形散開。不過因為透視圖法的關係，剛開始看起來會呈現橢圓形。

A-8

06 跑過積水處

跑過積水處時的動作，就像結合跳入水中與打水漂的水面一樣。

最重要的一點就是著地瞬間濺起的水花。這就可以營造出踩踏的感覺。範例是描繪腳跟著地，所以腳跟的位置會濺起第一個水花。本來水花的狀態會因為踩踏的方式和積水深度有所改變，不過最基本的思考邏輯就是要呈現重心轉移時水花積在足部的樣子，這樣比較容易表達出效果。

[律表]

● 踏過積水而濺起水花的動作

秒	1 sec																								2 sec																							
格	1	2	3	4	5	6	7	8	9	10	11	12	13	14	15	16	17	18	19	20	21	22	23	24	25	26	27	28	29	30	31	32	33	34	35	36	37	38	39	40	41	42	43	44	45	46	47	48
原稿 A	1	—	—	—	—	—	—	—	—	—	—	—	—	—	—	—	—	—	—	—	—	—	—	—	—	—	—	—	—	—	—	—	—	—	—	—												
原稿 B	×	—	—	—	—	—	1		●		2		3		●		●		4		●		5		6		●		●		●			7														

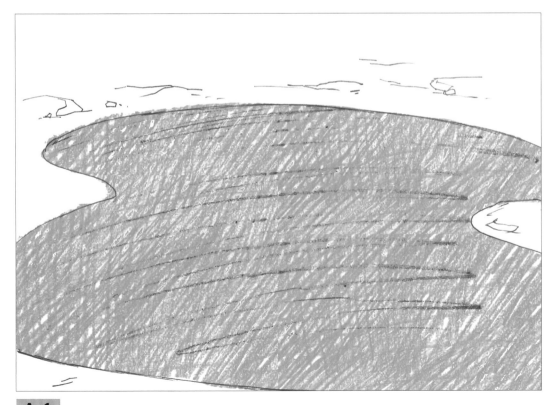

A-1

B-1

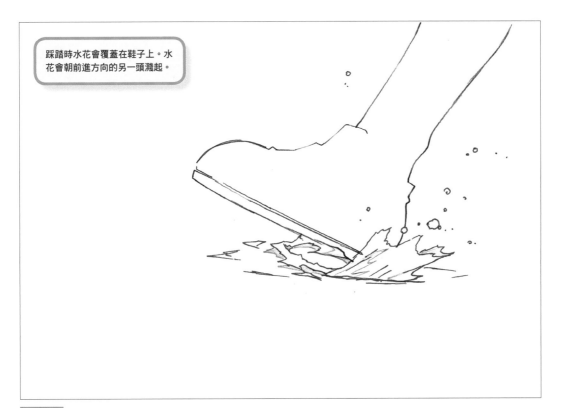

踩踏時水花會覆蓋在鞋子上。水花會朝前進方向的另一頭濺起。

B-2

1
火焰

2
水

3
風

4
光

5
煙霧
&其他效果

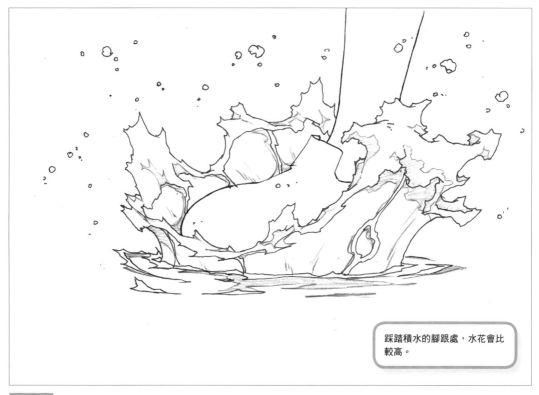

踩踏積水的腳跟處，水花會比
較高。

B-3

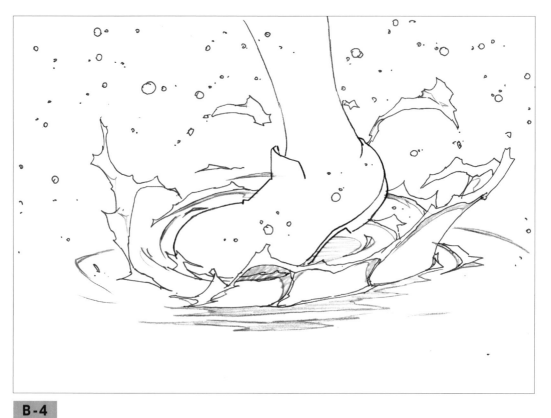

B-4

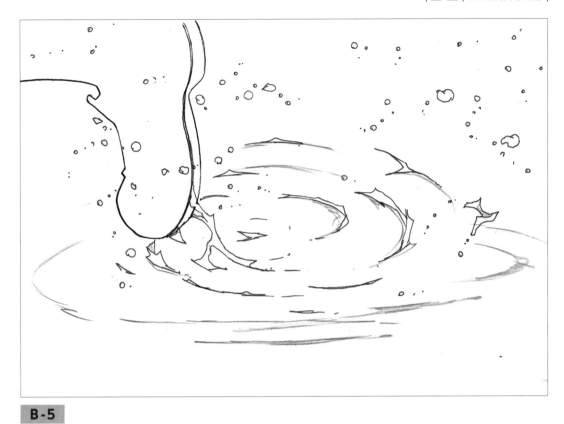

B-5

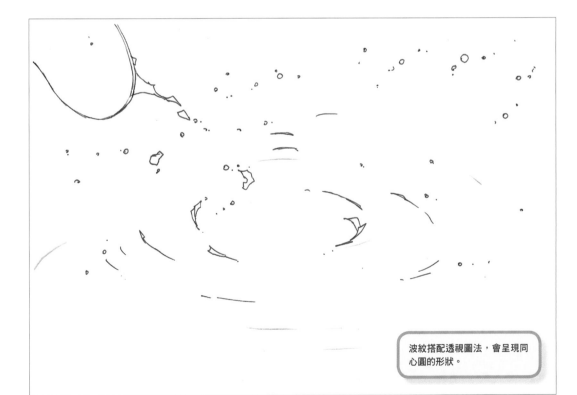

波紋搭配透視圖法，會呈現同心圓的形狀。

B-6

B-7

從海中竄出

範 例不是單純從水中現身的動作，而是帶一點包覆感，宛如生物竄出般的動態。雖然平常應該沒有什麼機會可以看到實際場景，不過要是描繪在海中釣到大魚之類的場景，想營造讓人印象深刻的感覺就經常用這種手法。

描繪時可以想像用一大片布蓋住球，而且球可以自由滾動的樣子。利用水花的形狀再加上一點旋轉效果，就可以讓動作更加生動。

[律表]

● 從海中竄出的動作

| 秒 | 1 sec | 2 sec |
|---|
| 格 | 1 | 2 | 3 | 4 | 5 | 6 | 7 | 8 | 9 | 10 | 11 | 12 | 13 | 14 | 15 | 16 | 17 | 18 | 19 | 20 | 21 | 22 | 23 | 24 | 25 | 26 | 27 | 28 | 29 | 30 | 31 | 32 | 33 | 34 | 35 | 36 | 37 | 38 | 39 | 40 | 41 | 42 | 43 | 44 | 45 | 46 | 47 | 48 |
| 原稿 A | 1 | | ● | | ● | | 2 | | | ● | | ● | 3 | | ● | | 4 | | ● | | ● | | ● | | 5 | | 6 | | ● | | 7 | | ● | | ● | | ● | | ● | | | 8 | | | | | | |

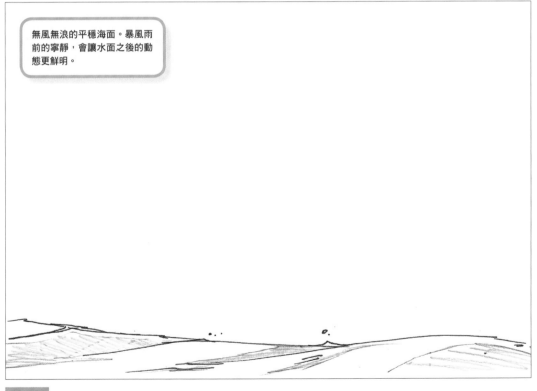

無風無浪的平穩海面。暴風雨前的寧靜，會讓水面之後的動態更鮮明。

A-1

一連串的動作流程先從隆起開
始，接著前後左右移動、延
伸，最後突破水面竄出來。

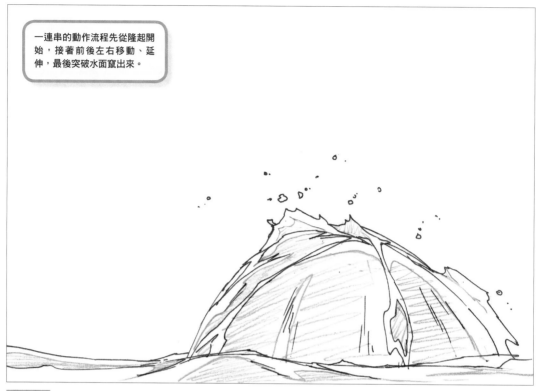

A-2

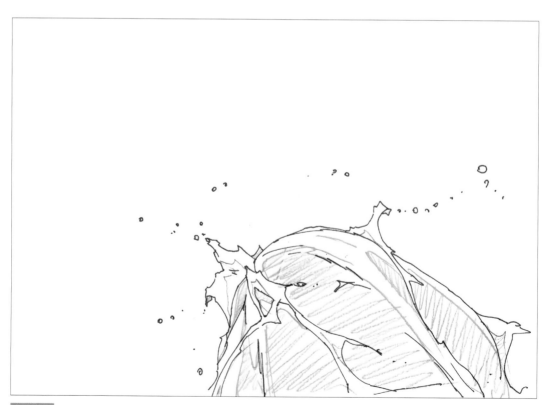

A-3

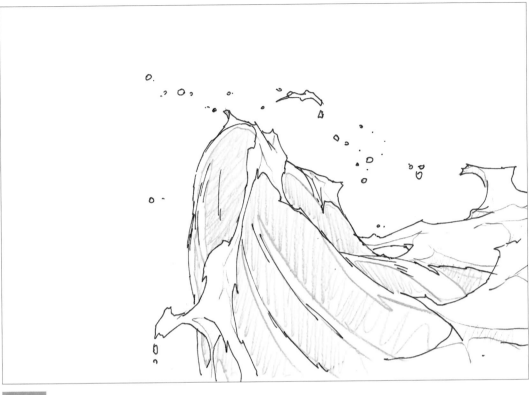

A-4

加入螺旋狀的旋轉感，動作就
會顯得更有魄力。

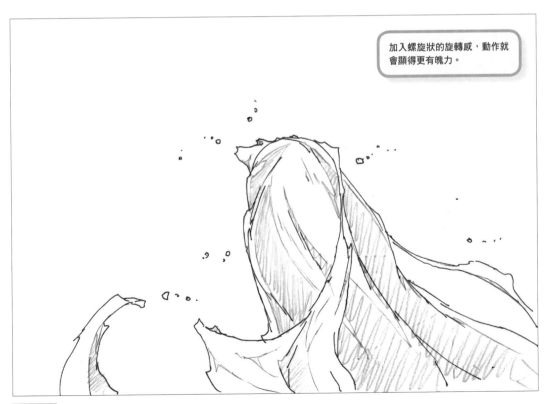

A-5

1 火焰

2 水

3 風

4 光

5 煙霧 &其他效果

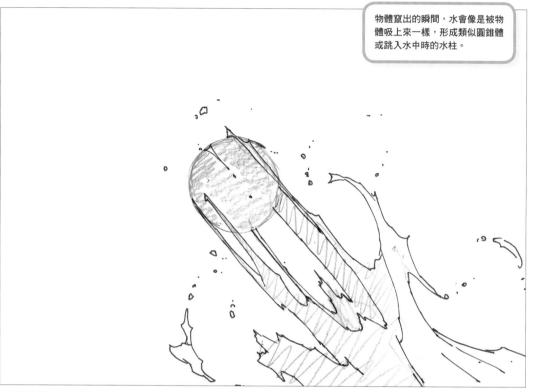

物體竄出的瞬間，水會像是被物體吸上來一樣，形成類似圓錐體或跳入水中時的水柱。

A-6

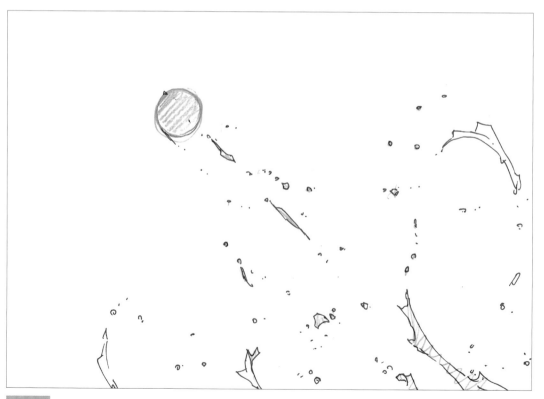

A-7

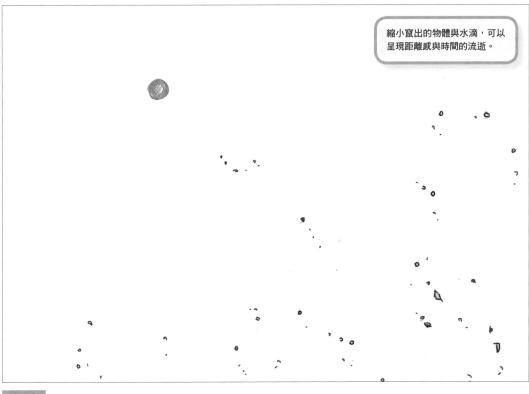

縮小竄出的物體與水滴，可以呈現距離感與時間的流逝。

A-8

‖‖‖‖‖‖‖‖‖‖‖‖ ·COLUMN· ‖‖‖‖‖‖‖‖‖‖‖‖

浮在海面上的物體動態

浮 在海面上的物品會隨著波浪擺動，但是卻不會朝著波浪前進的方向移動。應該是說，因為波浪只會上下浮動，不會左右擺動。波浪就像河川一樣，不是水本身在動，而是震動往周遭擴散的現象。請把這種現象想像成傳話的動作，一個一個傳出去。理論上，

浮在海面上的物品會因為波浪上下浮動，但仍然停留在原處。不過，實際上還是會受到風或潮汐的影響，離開原來的位置。然而，移動的方向卻不一定會與波浪前進的方向一致。正因為難以預測水流的方向，所以才會很容易在海上遇難。

水的魔法

攻擊魔法的水花會越脹越大，瞄準目標（鏡頭）衝擊。防禦魔法則是調整火焰魔法的畫法而成。

呈現水的畫面時，最重要的是噴濺到周圍的小水滴。火焰雖然有火花，但是水花會比火花更多。除此之外，應用表面張力形成的圓潤感也是方法之一。如果是在水中的場景，重點就會落在空氣形成的泡沫上。

水屬性的魔法也會以冰或雪的方式呈現。其特徵為結晶的外形，只要從這些重點思考即可。

[律表]

● 攻擊魔法

1 sec

秒／格	1	2	3	4	5	6	7	8	9	10	11	12	13	14	15	16	17	18	19	20	21	22	23	24
原稿 A	1	—	—	—	—	—	—	—	—	—	—	—	—	—	—	—	—	—	—	—	—	—	—	—
原稿 B	×	—	—	—	—	—	1		●			2		●		3		●	4		●	5		

2 sec

秒／格	25	26	27	28	29	30	31	32	33	34	35	36	37	38	39	40	41	42	43	44	45	46	47	48
原稿 B	6			7			8			9			10		●				●		11		●	●

3 sec

格	49	50	51	52	53	54	55	56	57	58	59	60	61	62	63	64	65	66	67	68	69	70	71	72
►►	—	—	—	—	—	—	—	—	—	—	—	—												
			12			●		×	—	—	—	—												

4 sec

格	73	74	75	76	77	78	79	80	81	82	83	84	85	86	87	88	89	90	91	92	93	94	95	96

● 防禦魔法

1 sec

秒／格	1	2	3	4	5	6	7	8	9	10	11	12	13	14	15	16	17	18	19	20	21	22	23	24
原稿 A	1	—	—	—	—	—	—	—	—	—	—	—	—	—	—	—	—	—	—	—	—	—	—	—
原稿 C	×	—	—	—	—	—	—	—	—	—	—	—	1		2		●		3		4			●

2 sec

秒／格	25	26	27	28	29	30	31	32	33	34	35	36	37	38	39	40	41	42	43	44	45	46	47	48
原稿 C	5			6			7			8			9			10			11		5		6	

3 sec

格	49	50	51	52	53	54	55	56	57	58	59	60	61	62	63	64	65	66	67	68	69	70	71	72
►►	—	—	—	—	—	—																		
	10		11			5																		

4 sec

格	73	74	75	76	77	78	79	80	81	82	83	84	85	86	87	88	89	90	91	92	93	94	95	96

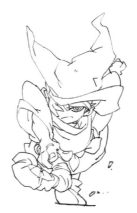

A-1

畫出小水花慢慢變大的感覺。

B-1

B-2

B-3

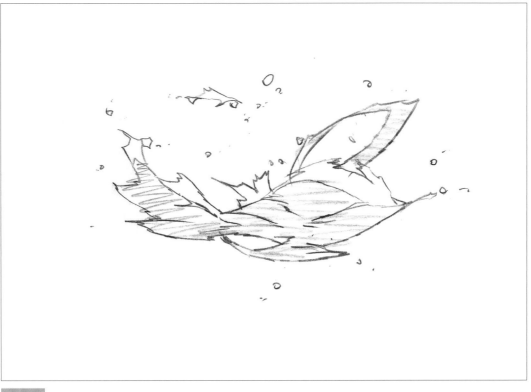

B-4

像畫圓一樣，讓水順著弧形旋轉。

B-5

1 火焰

2 水

3 風

4 光

5 煙霧 & 其他效果

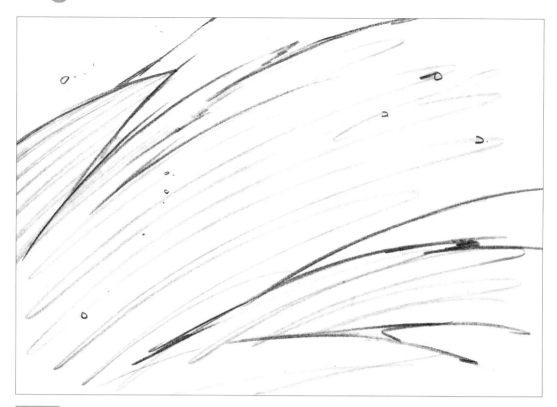

B-6

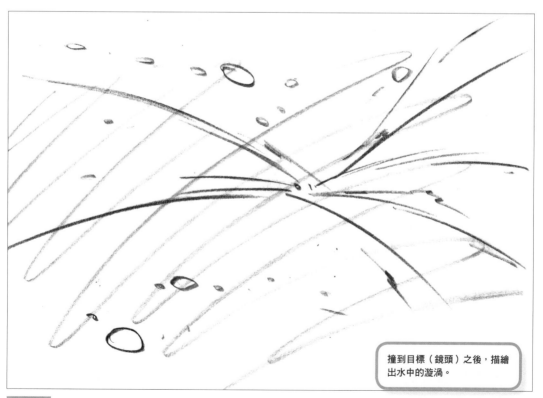

撞到目標（鏡頭）之後，描繪
出水中的漩渦。

B-7

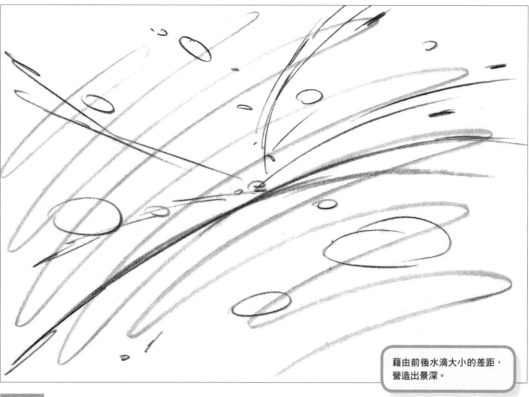

藉由前後水滴大小的差距，
營造出景深。

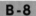
B-8

1
火焰

2
水

3
風

4
光

5
煙霧&其他效果

B-9

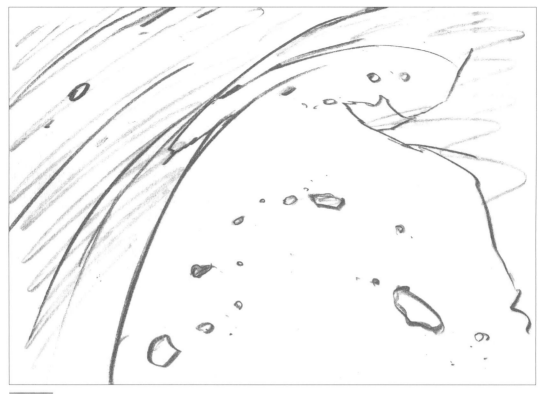

B-10

最後飛散的水滴，要畫出
略為沿著軌跡的感覺。

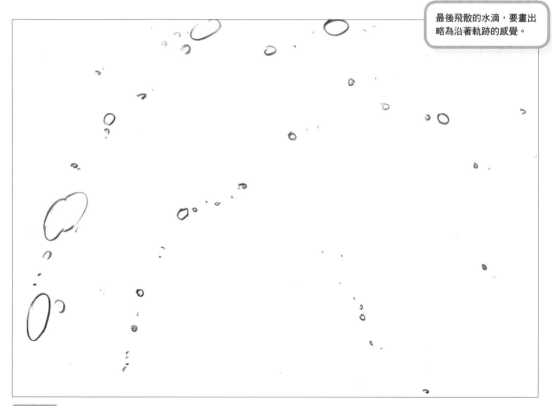

B-11

B-12

1 火焰

2 水

3 風

4 光

5 煙霧 &其他效果

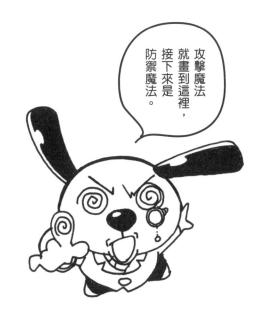

攻擊魔法就畫到這裡，接下來是防禦魔法。

C-1

C-2

畫出像花瓣般的立體感。水的美感也很重要。

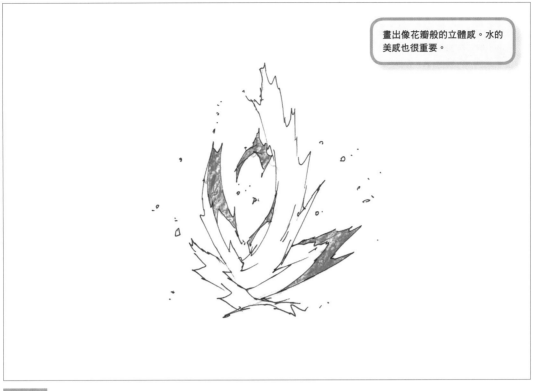

C-3

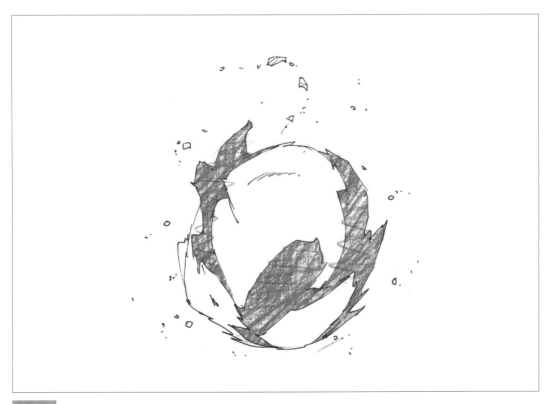

C-4

改變表面的形狀，開始出現動
作。周圍飛散的水滴要多一點。

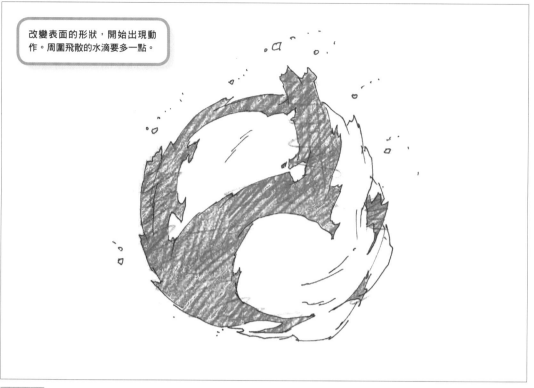

C-5

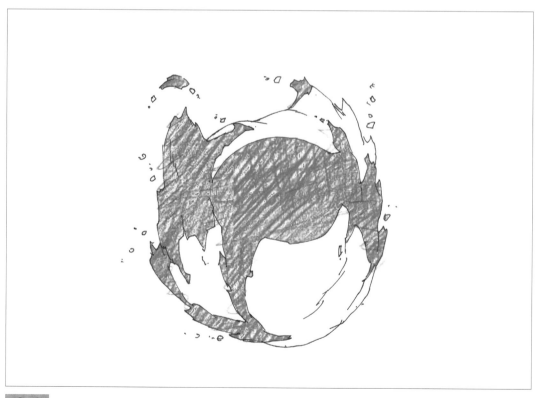

C-6

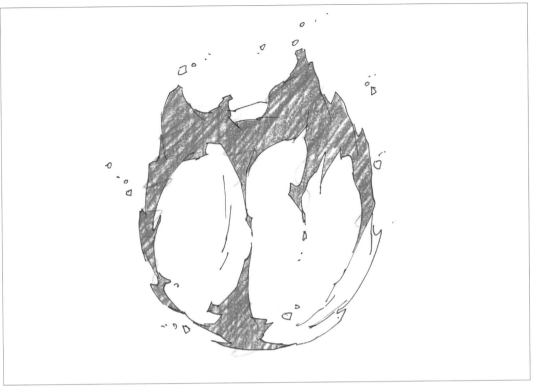

C-7

C-8

C-9

C-10

C-11

1 火焰

2 水

3 風

4 光

5 煙霧 & 其他效果

如果是動畫，比起在原地防禦，大多是採衝向對方的攻擊特效，然後突然停住的方式。畢竟攻擊就是最好的防禦啊！

風

Wind

風是空氣流動的現象。把往相同方向移動的空氣當作一團風時，通常內部都是有好幾團風混在一起或者互相撞擊的狀態。而且風是一種流體，所以會像火焰一樣輕，像水一樣流動。

描繪風的基礎

風 是空氣的流動。因為風是透明的,所以就算身體感受得到,眼睛也看不到。因此,動畫中大多會用物品的「飄動」等動作來呈現風。想要描繪風本身的話,會用線的筆觸或筆刷來表現,有時候也會畫成像龍捲風這種有具體形態的風,不過基本上還是會用通透的畫面來呈現。

描繪風的外形時,美感很重要,因此需要特別注意曲線和邊緣。如果把風想成是透明的物品會很難畫,所以最好把風當作像蕾絲那樣半透明的東西,可以用布塊(摺線、垂墜感)、緞帶、紙條等物品模擬。另外,微風、強風、陣風、龍捲風等按照不同風勢(速度)與方向思考並繪製也很重要。

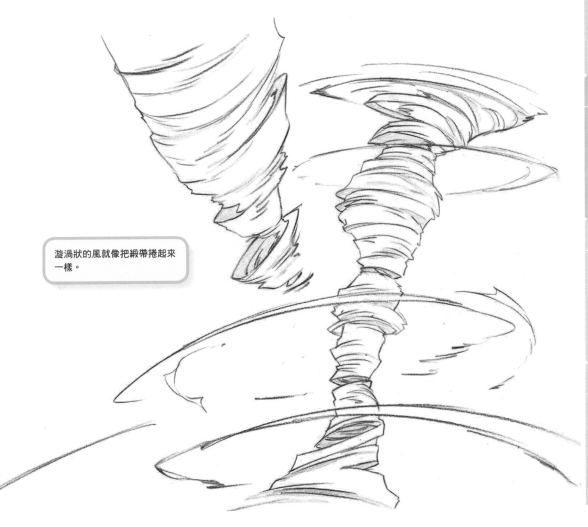

漩渦狀的風就像把緞帶捲起來一樣。

1 火焰

2 水

3 風

4 光

5 煙霧 & 其他效果

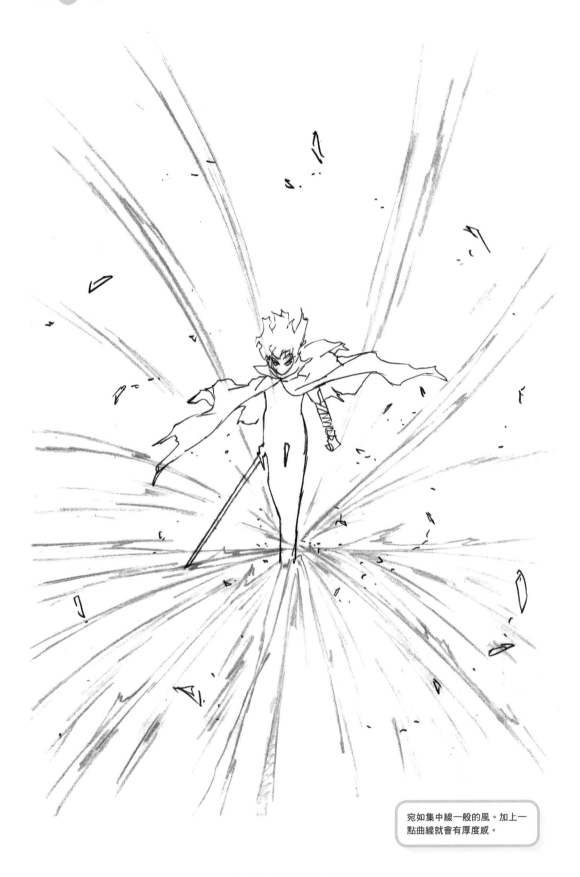

宛如集中線一般的風。加上一
點曲線就會有厚度感。

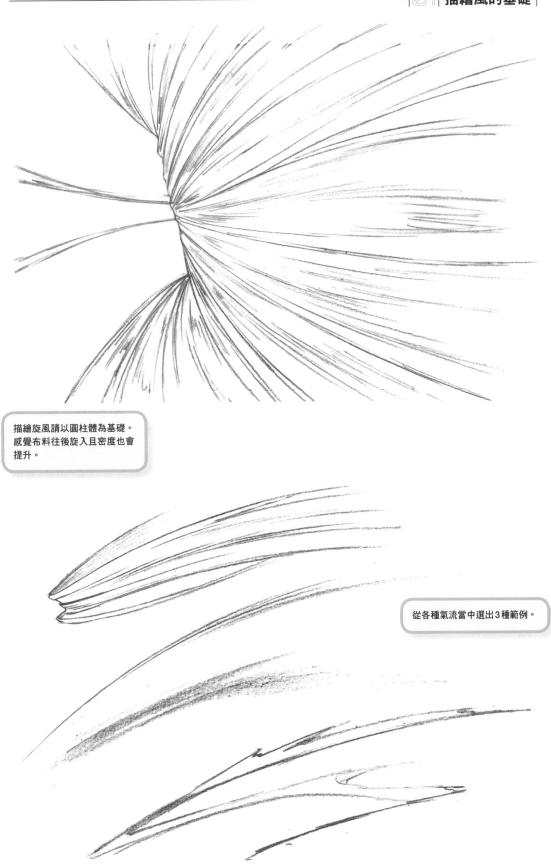

描繪旋風請以圓柱體為基礎。
感覺布料往後旋入且密度也會
提升。

從各種氣流當中選出3種範例。

1 火焰

2 水

3 風

4 光

5 煙霧 &其他效果

02 被風吹起的樹葉

雖然空氣也會有垂直朝同一個方向流動的時候，但除此之外還有像漩渦一樣旋轉，像大理石紋路一樣纏繞混雜在一起的風，雖然一樣都是風，但是種類繁多，我們就先從風的動作方式（方向）和強度開始思考吧！

本篇介紹的是吹拂至地面附近的風，讓葉子浮起來的例子。感覺就像旁邊有一座看不見的雲霄飛車，轉一圈呼嘯而過。

另外，最近普遍採用描繪原稿，之後再加上攝影處理的手法。

[律表]

● 讓樹葉飛起的風

（1 sec：格 1–24，2 sec：格 25–48）

秒/格	1	2	3	4	5	6	7	8	9	10	11	12	13	14	15	16	17	18	19	20	21	22	23	24	25	26	27	28	29	30	31	32	33	34	35	36	37	38	39	40	41	42	43	44	45	46	47	48
原稿 A	1	—	—	—	—	—	—	—	—	—	—	—	—	—	—	—	—	—	—	—	—	—	—	—	—	—	—	×																				
原稿 B	×	—	—	—	—	—	—	—	—	—	—	—	—	—	—	—	—	—	1			2			●			●			3			●			●			4			●			●		

（3 sec：格 49–72，4 sec：格 73–96）

秒/格	49	50	51	52	53	54	55	56	57	58	59	60	61	62	63	64	65	66	67	68	69	70	71	72	73	74	75	76	77	78	79	80	81	82	83	84	85	86	87	88	89	90	91	92	93	94	95	96
▶▶	5			●			●			6			●			●			7			●			8			●			×	—	—	—	—	—												

可以先決定好風的軌道之後，
樹葉再配合軌道移動，也可以
先決定好樹葉的動作，再思考
風的軌跡，只要選擇自己好畫
的方式即可。

A-1

B-1

1 火焰

2 水

3 風

4 光

5 煙霧 &其他效果

B-2

B-3

風的動態就像是貫穿樹葉周遭
一樣。有曲線的時候感覺像是
把樹葉往上抬。

B-4

B-5

1 火焰

2 水

3 風

4 光

5 煙霧 & 其他效果

B-6

B-7

B-8

1
火焰

2
水

3
風

4
光

5
煙霧 & 其他效果

風就是空氣，
空氣屬於氣體，
而氣體屬於流體。
也就是說思考
風的動態時，
也可以參考水流。

03 直升機的風

直升機的風來自螺旋槳旋轉產生的向下氣流，也就是所謂的下沖氣流（downwash）。描繪這場景時，與其關注螺旋槳正下方的空氣對流，不如想像以直升機為中心向外擴展的同心圓，這樣會比較好畫。就像彎曲的翹鬍子一樣，如同章魚腳般向下又向外擴展成圓形，最後空氣反彈使直升機向上移動。

順帶一提，直升機會向上飛並不是因為往下吹的風力推擠艙體，而是螺旋槳產生的氣壓差才讓直升機浮在空中。

[律表]

● 直升機離陸時的風

秒	1 sec																								2 sec																							
格	1	2	3	4	5	6	7	8	9	10	11	12	13	14	15	16	17	18	19	20	21	22	23	24	25	26	27	28	29	30	31	32	33	34	35	36	37	38	39	40	41	42	43	44	45	46	47	48
原稿 A	1	—	—	—	—	—	—	—	—	—	—	—	—	—	—	—	—	—	—	—	—	—	—	—	—	—	—	—	—	—	—	—	—	—	—	—												
原稿 B	1		●		●		2		●		●		3		●		4		5		6				7			●			8			×	—	—												

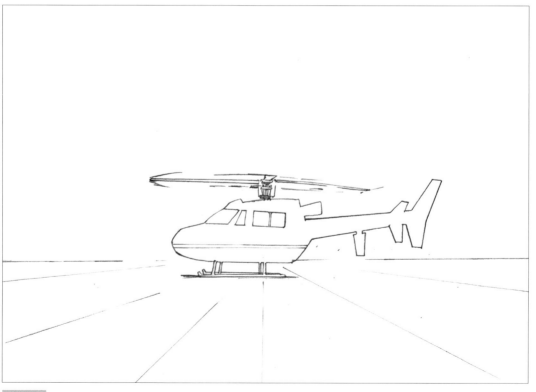

A-1

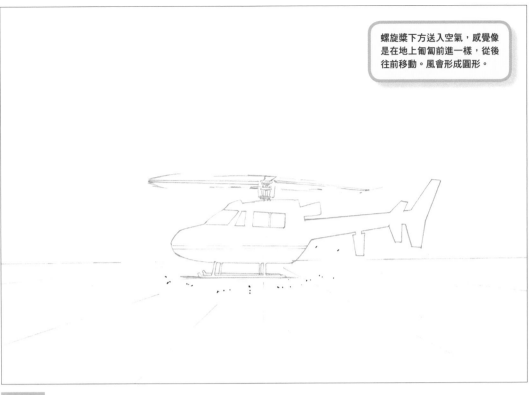

螺旋槳下方送入空氣，感覺像是在地上匍匐前進一樣，從後往前移動。風會形成圓形。

B-1

B-2

1
火焰

2
水

3
風

4
光

5
煙霧&其他效果

B-3

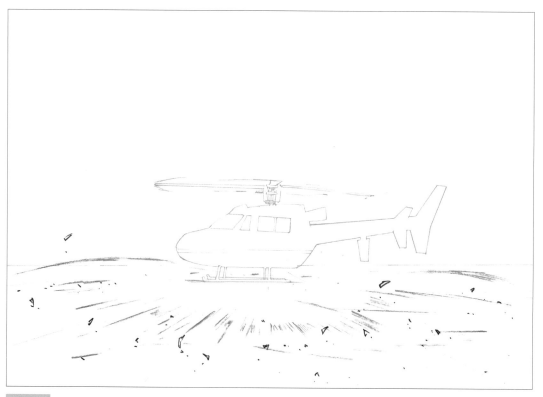

B-4

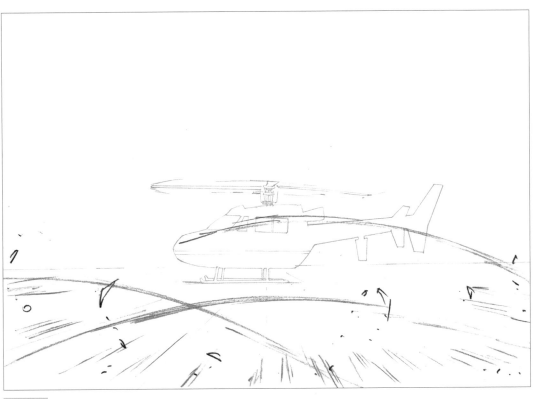

B-5

請注意風並不會無限向外擴
展。最外側的上升點以機體長
度4~5倍的圓周為基準，其
他可根據情形調整。

B-6

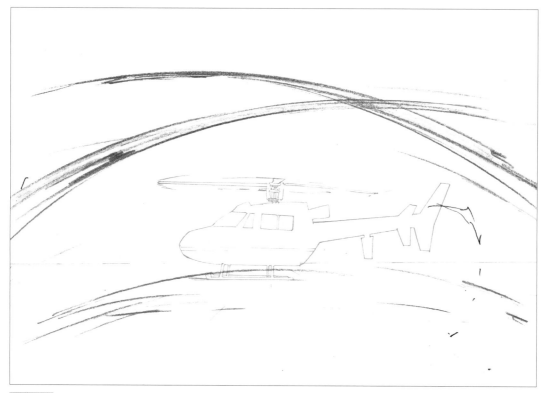

B-7

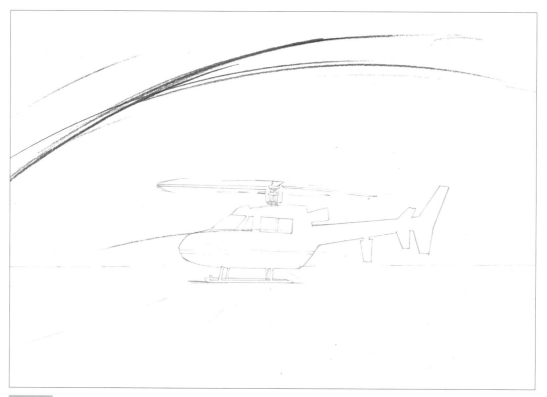

B-8

暴風雪

描　繪暴風雪時，比起用雪呈現風，我更建議配合風的動態安排雪的位置。先畫出風當作基底，再加上飄動的雪。雪的顆粒大小和位置，可以呈現出景深與風向。

範例介紹最常見的3種基本形式。朝同一個方向吹的（A），可以想成像流星的感覺。另外，雪的顆粒如果只有圓形和橢圓形，畫面看起來會很單調，所以要加入稍微歪斜的顆粒，以添加層次感。

[律表]

● 朝同一個方向吹的暴風雪

秒格	1 sec																								2 sec																							
	1	2	3	4	5	6	7	8	9	10	11	12	13	14	15	16	17	18	19	20	21	22	23	24	25	26	27	28	29	30	31	32	33	34	35	36	37	38	39	40	41	42	43	44	45	46	47	48
原稿 A	1		●		●		●		1		●		●		●		●		1		●		●		1																							

● 狂亂的暴風雪

秒格	1 sec																								2 sec																							
	1	2	3	4	5	6	7	8	9	10	11	12	13	14	15	16	17	18	19	20	21	22	23	24	25	26	27	28	29	30	31	32	33	34	35	36	37	38	39	40	41	42	43	44	45	46	47	48
原稿 B	1		2		3		4		5		6		7		8		9		10		11		12																									

● 近距離的暴風雪

秒格	1 sec																								2 sec																							
	1	2	3	4	5	6	7	8	9	10	11	12	13	14	15	16	17	18	19	20	21	22	23	24	25	26	27	28	29	30	31	32	33	34	35	36	37	38	39	40	41	42	43	44	45	46	47	48
原稿 C	×	—	—	1	2	3	4	5	6	7	8	×		1	2	3	4	5	6	7	8	×	1	2																								

像是描繪星星或河川流動的感覺。綠色的線是隨機安排的。

A-1

從這一張開始是狂亂的暴風雪範例。亂吹的風會像山脈或海浪一樣線條重疊。

B-1

B-2

B-3

B-4

B-5

B-6

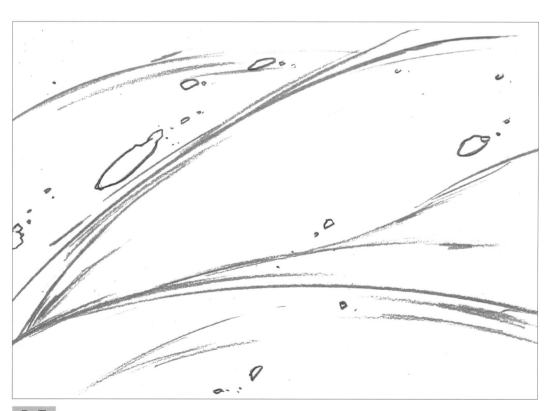

B-7

1 火焰

2 水

3 風

4 光

5 煙霧 &其他效果

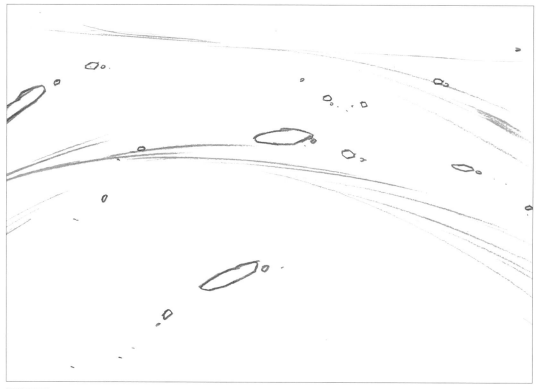

B-8

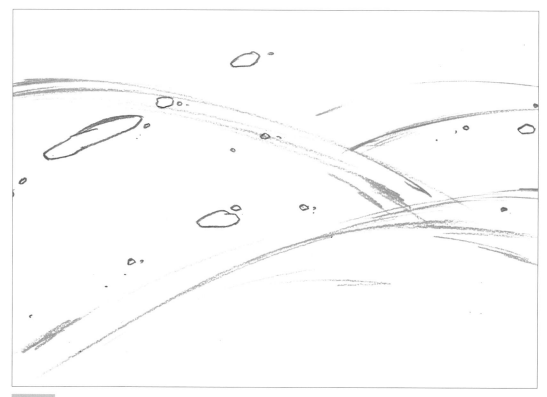

B-9

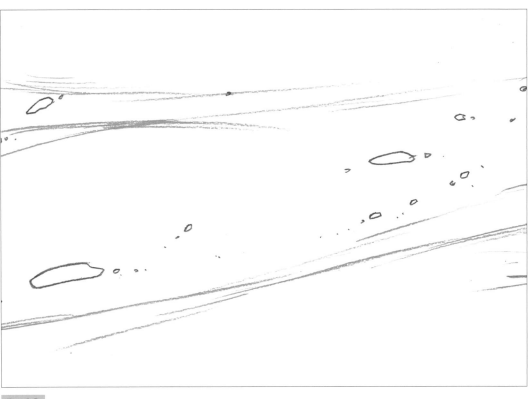

B-10

1
火焰

2
水

3
風

4
光

5
煙霧 &其他效果

B-11

B-12

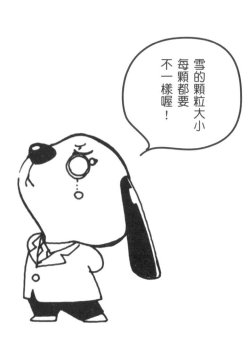

從這一張開始是表現眼前的近景範例。重點在於雪的顆粒大小要有極端差異。

C-1

C-2

1 火焰
2 水
3 風
4 光
5 煙霧 & 其他效果

C-3

C-4

C-5

C-6

C-7

C-8

05 旋風

　這個範例是像旋風一樣呈漩渦狀旋轉，然後一邊往上升的陣風。除了可以用在描繪風本身的樣貌，也可以應用在火焰、水、光線等效果呈現，換個顏色也能變成抵禦攻擊的特效。呈現這種強風時，具有速度感的外觀與動態非常重要。

　描繪旋轉效果時，一開始要先決定順時鐘轉或逆時鐘轉。像旋風這種比較小型的風，朝哪個方向轉都可以。然而，像颱風、龍捲風這種大型的風，會受到地球自轉產生的科里奧利力（Coriolis Force）影響，在北半球只會逆時針旋轉。

[律表]

● 旋轉的風

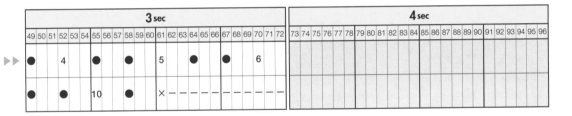

1 sec

格	1	2	3	4	5	6	7	8	9	10	11	12	13	14	15	16	17	18	19	20	21	22	23	24
原稿 A	1	—	—	—	—	—	—	—	—	—	—	—	●	2		●	3		●		4			
原稿 B	×	—	—	—	—	—	●		●			1	●		●		2		●		3		●	

2 sec

格	25	26	27	28	29	30	31	32	33	34	35	36	37	38	39	40	41	42	43	44	45	46	47	48
原稿 A	2			3			4			2			3			4			2		●	3		
原稿 B	4		●		5		●	●		6			7			8			●		9			

3 sec

格	49	50	51	52	53	54	55	56	57	58	59	60	61	62	63	64	65	66	67	68	69	70	71	72
原稿 A	●			4			●						5			●			●			6		
原稿 B	●			●			10			●			×	—	—	—	—	—	—	—	—	—	—	—

4 sec

格	73	74	75	76	77	78	79	80	81	82	83	84	85	86	87	88	89	90	91	92	93	94	95	96
原稿 A																								
原稿 B																								

A-1

A-2

A-3

A-4

A-5

A-6

呈現風的時候，布料的飄動也很重要啊！

就像在做棉花糖時，一直旋轉
棉花糖就會慢慢變大。或者也
可以想像成旋轉很長的緞帶，
請試著畫畫看。

B-1

B-2

B-3

B-4

B-5

已經畫到像一顆毛線球一樣包
圍整體之後，接著就可以描繪
一口氣散開的樣子。

B-6

B-7

擴散的風的動態，可以用巨蛋的外形描繪。

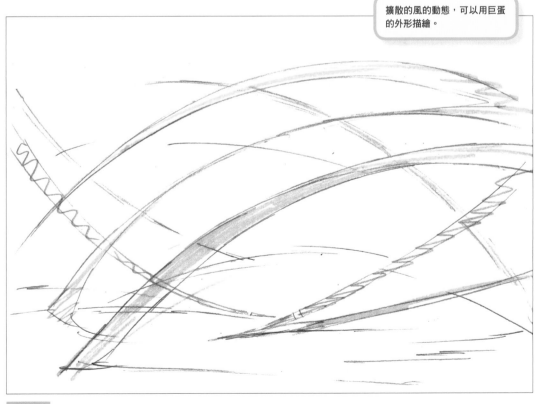

B-8

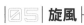
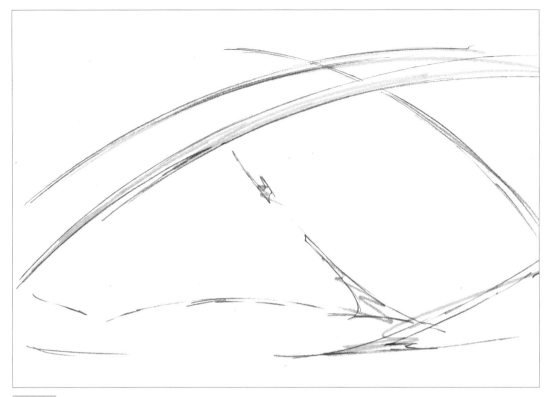

B-9

B-10

06 | 風的魔法

攻擊魔法就像讓帶狀的風衝向目標（鏡頭）的感覺。防禦魔法則是從漩渦漸漸長大變成盾牌。

風的動態可以用緞帶或紙條的動作想像。圓環狀的外觀可以呈現風的感覺，銳利的邊緣可以表現風的強度。

風屬性的魔法以龍捲風這種具有捲入感的類型為主流，除此之外還有像是用刀刃斬削的鐮鼬風，140頁介紹的集中線風。

[律表]

● 攻擊魔法

1 sec ─ 2 sec

秒格	1	2	3	4	5	6	7	8	9	10	11	12	13	14	15	16	17	18	19	20	21	22	23	24	25	26	27	28	29	30	31	32	33	34	35	36	37	38	39	40	41	42	43	44	45	46	47	48
原稿A	1	—	—	—	—	—	—	—	—	—	—	—	—	—	—	—	—	—	—	—	—	—	—	—	—	—	—	—	—	—	—	—	—	—	—	—	—	—	—	—	—	—	—	—	—	—	—	—
原稿B	×	—	—	—	—	—	—	—	—	—	—	—	●		1		●		●		●		2		●		3		●		4		●		5		6		7		8		9		7		8	

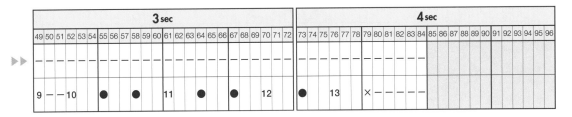

3 sec ─ 4 sec

秒格	49	50	51	52	53	54	55	56	57	58	59	60	61	62	63	64	65	66	67	68	69	70	71	72	73	74	75	76	77	78	79	80	81	82	83	84	85	86	87	88	89	90	91	92	93	94	95	96
	—	—	—	—	—	—	—	—	—	—	—	—	—	—	—	—	—	—	—	—	—	—	—	—	—	—	—	—	—	—	—	—	—	—	—	—												
	9	—	—	10			●			●			11			●			●			12			●			13			×	—	—	—	—	—												

● 防禦魔法

1 sec ─ 2 sec

秒格	1	2	3	4	5	6	7	8	9	10	11	12	13	14	15	16	17	18	19	20	21	22	23	24	25	26	27	28	29	30	31	32	33	34	35	36	37	38	39	40	41	42	43	44	45	46	47	48
原稿A	1	—	—	—	—	—	—	—	—	—	—	—	—	—	—	—	—	—	—	—	—	—	—	—	—	—	—	—	—	—	—	—	—	—	—	—	—	—	—	—	—	—	—	—	—	—	—	—
原稿C	×	—	—	—	—	—	—	—	—	—	—	—	●		1	●		2	●		3				●	●			4		●	●			4		●	●			4		●	●			4	

1 火焰　2 水　3 風　4 光　5 煙霧 & 其他效果

A-1

B-1

小型的風，外觀就像打水漂濺起
的水花一樣，尾巴感覺往上彈。

B-2

畫出螺旋狀向前延伸的感覺。

B-3

B-4

B-5

B-6

1 火焰

2 水

3 風

4 光

5 煙霧 &其他效果

B-7

B-8

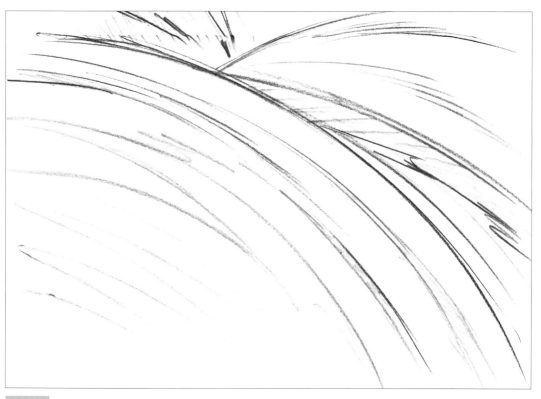

B-9

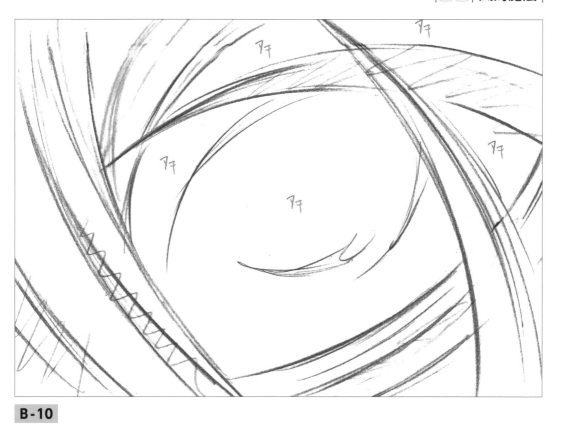

B-10

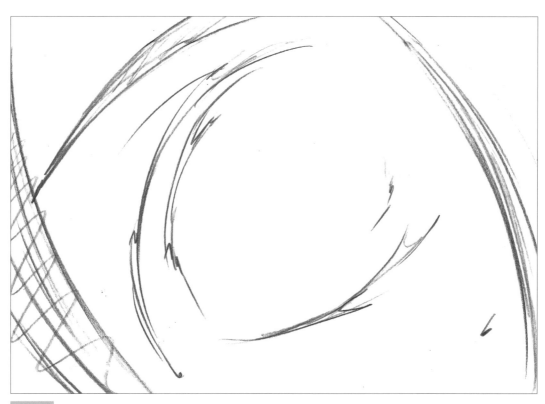

B-11

1
火焰

2
水

3
風

4
光

5
煙霧 &其他效果

B-12

B-13

介紹完攻擊魔法之後，緊接著是防禦魔法。

防禦魔法會在原地變得越來越大，像蛇把自己捲成漩渦狀一樣。

C-1

C-2

C-3

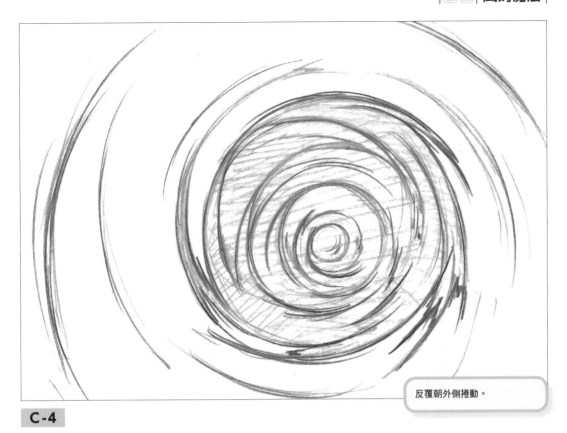

反覆朝外側捲動。

C-4

大家最熟悉的風
就是空調的風了吧！
調整百葉板的方向，
試著思考房間裡的
氣流會如何改變。

光

Ray

光具有直線前進的性質。如果沒有障礙物，就會筆直朝同一個方向前進，不過地球上充滿各種障礙物，所以光線雖然會直線前進，但是方向總是經常改變。這些特徵就是描繪光線時要注意的重點。

描繪光的基礎

本章一開頭就稍微提到光具有直線前進的性質,只要沒有障礙物就會朝同一個方向筆直前進。所謂的障礙物不只有實際上可以掌握、看得見的物質,還包含分子等眼睛看不到的東西。因此,地球上的光經常會因為撞上障礙物而改變方向,這是很自然的現象。另外,光雖然會直線前進,但是也會因為重力的影響,看起來呈現彎曲。

描繪光的時候除了掌握這些特徵以外,因為光速是世界上最快的速度,所以充滿速度感的動態也是重點之一。另一點要注意的地方就是描繪光線時不能有交錯的線條。交錯的部分不會著色,所以看起來就像光線中斷一樣,會削弱動態感。描繪光的外形時要特別注意,就算光線再細也不能讓線條交錯。

○

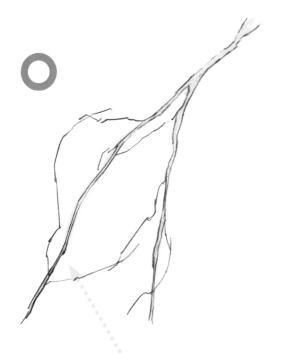

×

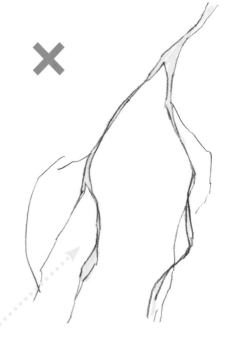

雖然外形一樣,但是左上的範例在較細的地方也沒有線條交錯。另一方面,右上的範例在較細的地方線條交錯了。另外,右下是較細部分的放大圖。

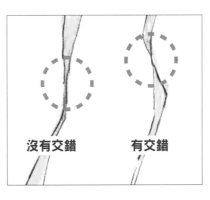

沒有交錯　　　　有交錯

1 火焰

2 水

3 風

4 光

5 煙霧 & 其他效果

02 閃電

閃電是雲和雲之間或雲和地面之間發生的放電現象，空氣會呈現電漿狀態並發光。很多人對閃電的印象是鋸齒狀，閃電的外形的確略呈鋸齒狀，並不會垂直從雲打到地面上。因此，描繪自然的閃電時，必須改變前進的方向。另外，閃電的外形有些像植物一樣會有分枝，有些則沒有分枝，而且也會中途改變粗細。

除此之外，律表中向右的三角形寫著「F.O」，這是「fade-out」（淡出）的縮寫，這是一種慢慢讓畫面消失的攝影方法。

[律表]

● 真實的閃電

| 秒 | 1 sec | 2 sec |
|---|
| 格 | 1 | 2 | 3 | 4 | 5 | 6 | 7 | 8 | 9 | 10 | 11 | 12 | 13 | 14 | 15 | 16 | 17 | 18 | 19 | 20 | 21 | 22 | 23 | 24 | 25 | 26 | 27 | 28 | 29 | 30 | 31 | 32 | 33 | 34 | 35 | 36 | 37 | 38 | 39 | 40 | 41 | 42 | 43 | 44 | 45 | 46 | 47 | 48 |
| 原稿 A | 1 | — | — | — | — | — | — | — | — | — | — | — |
| 原稿 B | × | — | — | — | — | — | 1 | — | F.O — | — | — | — | — | — | — | — | — | × | — | — | — | — | — | — |

● 真實且有動作的閃電

| 秒 | 1 sec | 2 sec |
|---|
| 格 | 1 | 2 | 3 | 4 | 5 | 6 | 7 | 8 | 9 | 10 | 11 | 12 | 13 | 14 | 15 | 16 | 17 | 18 | 19 | 20 | 21 | 22 | 23 | 24 | 25 | 26 | 27 | 28 | 29 | 30 | 31 | 32 | 33 | 34 | 35 | 36 | 37 | 38 | 39 | 40 | 41 | 42 | 43 | 44 | 45 | 46 | 47 | 48 |
| 原稿 A | 1 | — | — | — | — | — | — | — | — | — | — | — |
| 原稿 C | × | — | — | — | — | — | 1 | 2 | 3 | 1 | — | F.O — | — | — | — | — | — | × | — | — | — | — | — | — |

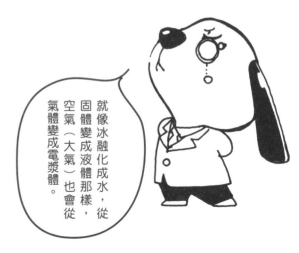

● 傳統的閃電

秒	1 sec																								2 sec																							
格	1	2	3	4	5	6	7	8	9	10	11	12	13	14	15	16	17	18	19	20	21	22	23	24	25	26	27	28	29	30	31	32	33	34	35	36	37	38	39	40	41	42	43	44	45	46	47	48
原稿 A	1	—	—	—	—	—	—	—	—	—	—	—	—	—	—	—	—	—	—	—	—	—	—	—	—	—	—	—	—	—																		
原稿 D	×	—	—	—	—	—	1		2		●		3	—	—	—	F.O	—	—	→					×	—	—	—																				

● 略帶漫畫風格的閃電

秒	1 sec																								2 sec																							
格	1	2	3	4	5	6	7	8	9	10	11	12	13	14	15	16	17	18	19	20	21	22	23	24	25	26	27	28	29	30	31	32	33	34	35	36	37	38	39	40	41	42	43	44	45	46	47	48
原稿 A	1	—	—	—	—	—	—	—	—	—	—	—	—	—	—	—	—	—	—	—	—	—	—	—																								
原稿 E	×	—	—	—	—	—	1		2		3		F.O	—	—	—	—	—	→	×																												

A-1

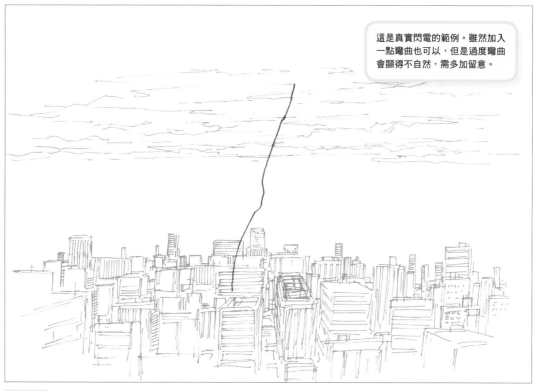

這是真實閃電的範例。雖然加入一點彎曲也可以，但是過度彎曲會顯得不自然，需多加留意。

B-1

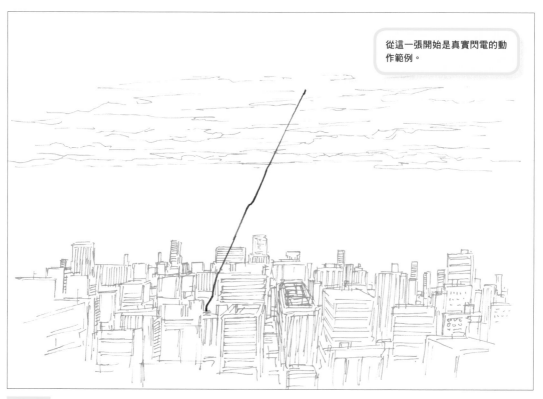

從這一張開始是真實閃電的動作範例。

C-1

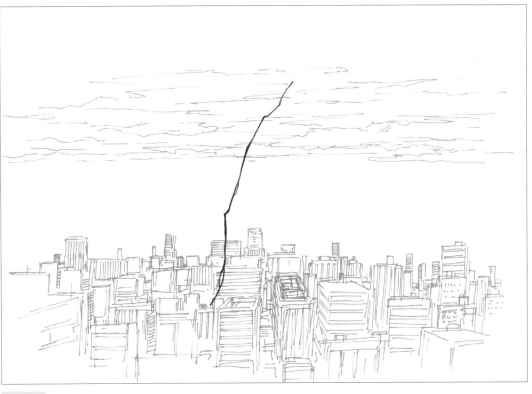

C-2

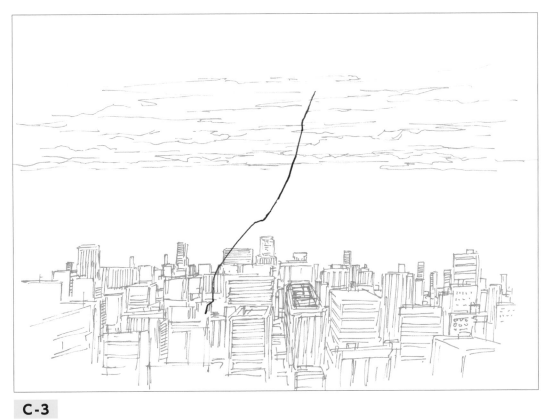

C-3

1 火焰

2 水

3 風

4 光

5 煙霧 &其他效果

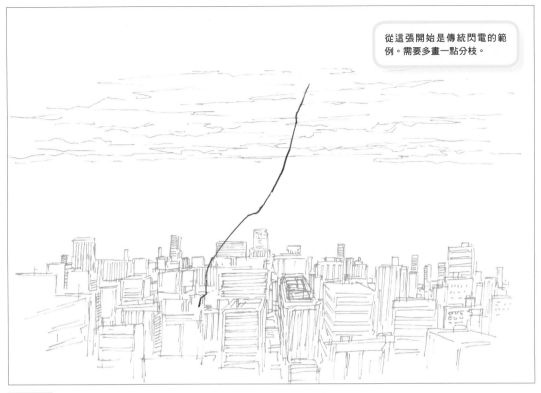

從這張開始是傳統閃電的範例。需要多畫一點分枝。

D-1

D-2

D-3

從這張開始是示範漫畫風的閃電
範例。閃電線條會顯得比較粗。

E-1

1 火焰

2 水

3 風

4 光

5 煙霧 & 其他效果

E-2

E-3

刀刃的反光

本篇介紹4種刀刃的反光。反光是直接反射的光線,有別於陰影和間接反射的光線,是會因為視角不同改變位置的光。以繪畫呈現反光的方式有很多,運用光源強弱與光澤感(亮面)也是手法之一。若要呈現金屬光澤,通常明暗的界線都會很清楚,繪製時要注意畫出銳利的外形。

藉由不同明暗的反光,可以清楚呈現材質的差異。觀察實物時,請特別注意這一點。

[律表]

● 刀刃正中間的反光

秒	1 sec																								2 sec																							
格	1	2	3	4	5	6	7	8	9	10	11	12	13	14	15	16	17	18	19	20	21	22	23	24	25	26	27	28	29	30	31	32	33	34	35	36	37	38	39	40	41	42	43	44	45	46	47	48
原稿 A	1	—	—	—	—	—	—	—	—	—	—	—	—	—	—	—	—	—	—	—	—	—	—	—	—	—	—	—	—	—																		
原稿 B	×	—	—	—	—	—	1	—	2	—	—	—	3	●		4		●		×	—	—	—	—																								

● 刀刃的反光

秒	1 sec																								2 sec																							
格	1	2	3	4	5	6	7	8	9	10	11	12	13	14	15	16	17	18	19	20	21	22	23	24	25	26	27	28	29	30	31	32	33	34	35	36	37	38	39	40	41	42	43	44	45	46	47	48
原稿 A	1	—	—	—	—	—	—	—	—	—	—	—	—	—	—	—	—	—	—	—	—	—	—	—																								
原稿 C	×		1		2		3	—	—	—	4		5		6		×	—	—	—	—	—	—	—																								

● 刀稜的反光

秒	1 sec																								2 sec																							
格	1	2	3	4	5	6	7	8	9	10	11	12	13	14	15	16	17	18	19	20	21	22	23	24	25	26	27	28	29	30	31	32	33	34	35	36	37	38	39	40	41	42	43	44	45	46	47	48
原稿 A	1	—	—	—	—	—	—	—	—	—	—	—	—	—	—	—	—	—	—	—	—	—	—	—	—	—	—	—	—	—	—	—	—	—	—	—	—	—	—	—	—	—	—	—	—	—	—	—
原稿 D	×	—	—	—	—	●		1		●		2		3			4			5			6		●		●			7			●			×	—	—	—	—	—	—	—	—	—	—	—	—

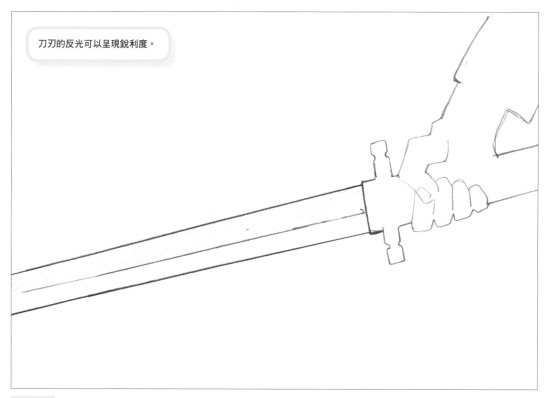

A-1

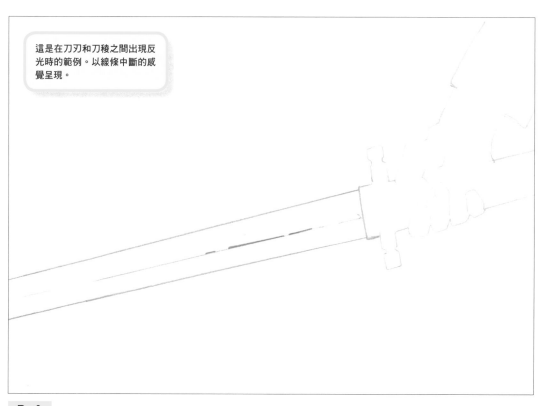

B-1

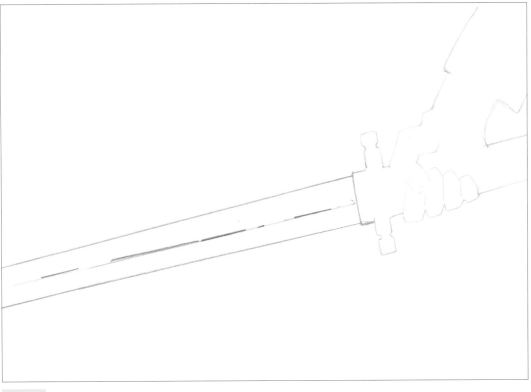

B-2

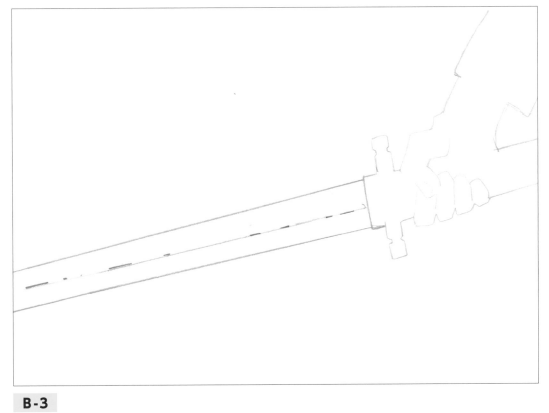

B-3

1 火焰

2 水

3 風

4 光

5 煙霧 &其他效果

B-4

從這一張開始是刀刃反光移動
的範例。以膠帶斜向纏繞在刀
刃上的感覺描繪。

C-1

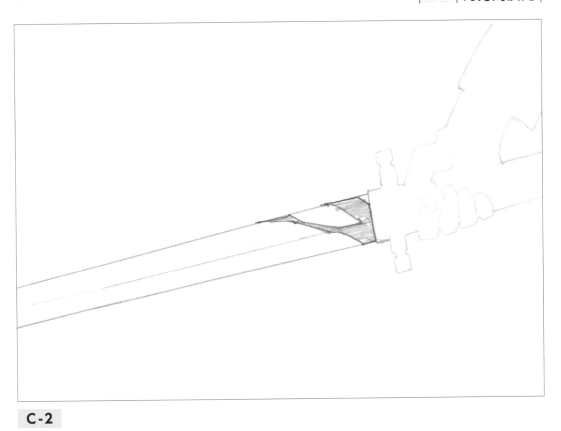

C-2

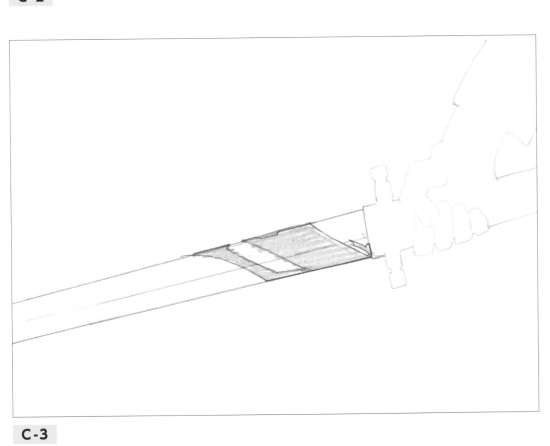

C-3

1 火焰

2 水

3 風

4 光

5 煙霧 & 其他效果

C-4

C-5

C-6

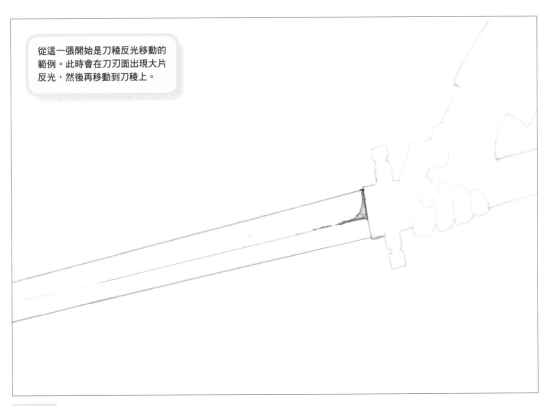

從這一張開始是刀稜反光移動的範例。此時會在刀刃面出現大片反光,然後再移動到刀稜上。

D-1

1 火焰

2 水

3 風

4 光

5 煙霧 & 其他效果

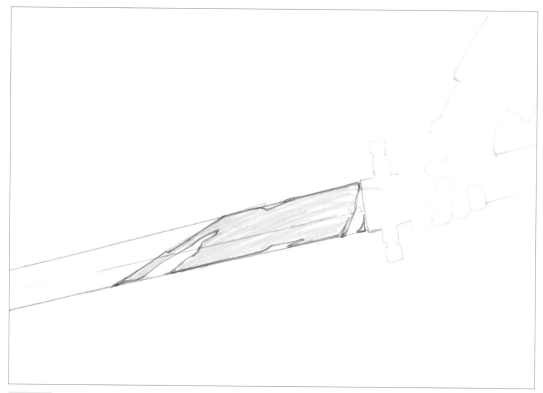

D-2

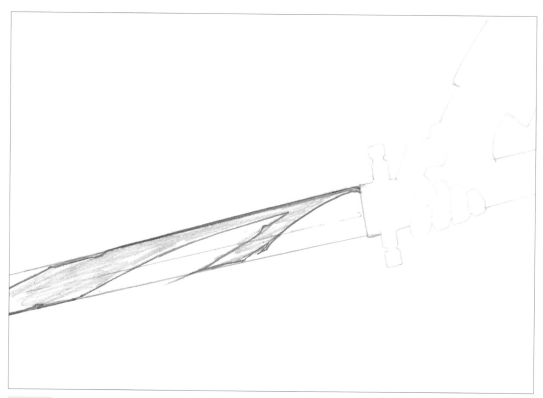

D-3

D-4

D-5

D-6

D-7

04 刀刃的撞擊特效

本篇是呈現撞擊效果的範例。如果是刀刃的話，這種效果會在不直接讓觀眾看到（或者不想讓觀眾看到）斬來斬去的畫面時使用。因為要呈現刀刃劈斬時的輪廓，所以必須同時兼顧弧形的刀刃軌道與刀刃銳利的外形。另外，透過改變粗細等方式讓畫面不過度單調也很重要。

順帶一提，撞擊的特效也可以應用在拳打、腳踢、衝撞破壞等場合。此時，通常會使用從畫面中間發光的特效。

[律表]

● 刀刃劈斬的動作

秒	1 sec																								2 sec																							
格	1	2	3	4	5	6	7	8	9	10	11	12	13	14	15	16	17	18	19	20	21	22	23	24	25	26	27	28	29	30	31	32	33	34	35	36	37	38	39	40	41	42	43	44	45	46	47	48
原稿 A	1	–	–	–	–	–	–	–	–	–	–	–	–	–	–	–	–	–	–	–	–	–	–	–	–	–	–	–	–																			
原稿 B	1		2		3		4		5		6		7		8		9		10		●				11			●																				

A-1

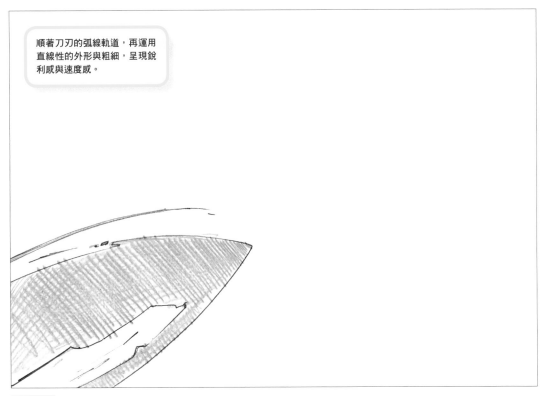

順著刀刃的弧線軌道，再運用直線性的外形與粗細，呈現銳利感與速度感。

B-1

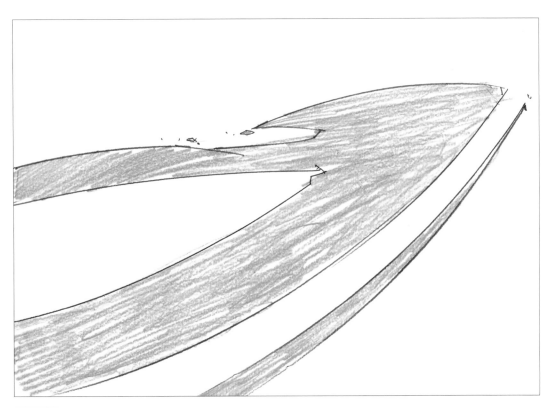

B-2

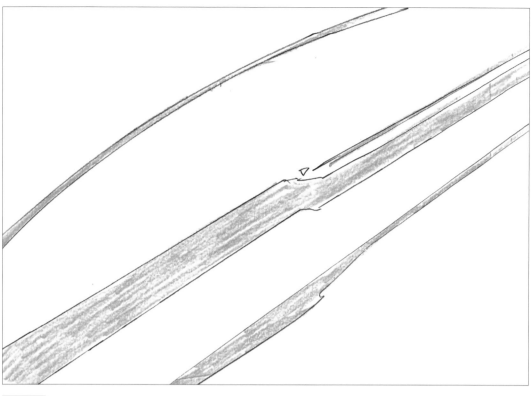

B-3

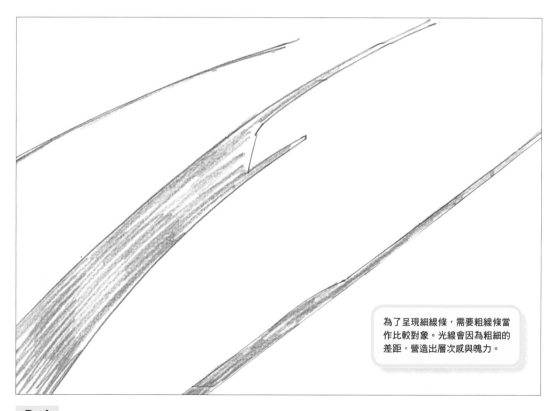

為了呈現細線條，需要粗線條當作比較對象。光線會因為粗細的差距，營造出層次感與魄力。

B-4

B-5

B-6

B-7

快結束的時候,線條會漸漸變細然後消失。

B-8

B-9

不要添加漸漸消失之外的動作。直到最後都要保持直線。

B-10

B-11

衝擊效果就是要展現衝擊強度的特效啊！

05 光束

光束和空氣一樣，明明存在但是肉眼看不到。大家較熟悉的光束就是雷射筆，不過雷射筆的光束在碰到目標物之前肉眼都看不見。因為人無法看見光本身的樣貌。也就是說，描繪光束時不需拘泥於原理，可以探索各種呈現的可能性。請以光的特徵為基礎，自由想像一下光束的動作吧！

本篇前半部介紹飛走的光束，後半部則介紹放電的光束。

[律表]

● 飛走的光束

秒	1 sec																								2 sec																							
格	1	2	3	4	5	6	7	8	9	10	11	12	13	14	15	16	17	18	19	20	21	22	23	24	25	26	27	28	29	30	31	32	33	34	35	36	37	38	39	40	41	42	43	44	45	46	47	48
原稿 A	×	—	—	—	—	—	1		2		3			4		5		6		●	7		●		8		●		9		●		●		10		×	—	—	—	—	—	—	—	—	—	—	—
原稿 B	×	—	—	—	—	—	—	—	—	—	—	—	—	—	—	—	—	—	—	—	—	—	—	—	—	—	—	—	—	—	1		●		2		3		4			5						

秒	3 sec																								4 sec																							
▶▶	49	50	51	52	53	54	55	56	57	58	59	60	61	62	63	64	65	66	67	68	69	70	71	72	73	74	75	76	77	78	79	80	81	82	83	84	85	86	87	88	89	90	91	92	93	94	95	96
	—	—	—	—	—	—	—	—	—	—	—	—	—	—	—	—	—	—	—	—	—	—	—	—																								
	●		6		●		7		●		8		●		●		9		10		●		11																									

● 放電的光束

秒	1 sec																								2 sec																							
格	1	2	3	4	5	6	7	8	9	10	11	12	13	14	15	16	17	18	19	20	21	22	23	24	25	26	27	28	29	30	31	32	33	34	35	36	37	38	39	40	41	42	43	44	45	46	47	48
原稿 C	1		2		3		4		5																																							

A-1

1 火焰

2 水

3 風

剛開始描繪出火球高速飛過的
感覺。

4 光

A-2

5 煙霧 & 其他效果

A-3

光束越靠近就會變得越細。現
在要畫出光束漸漸遠離的樣子。

A-4

A-5

A-6

1 火焰

2 水

3 風

4 光

5 煙霧 & 其他效果

A-7

A-8

A-9

藉由消失呈現光束遠離的感
覺。從出現到消失光束的位置
幾乎都是固定的，必須透過外
形的變化呈現速度感。

A-10

讓人以為已經消失時，光束再度出
現，畫出越來越靠近的感覺。

B-1

B-2

B-3

B-4

1 火焰

2 水

3 風

4 光

5 煙霧 & 其他效果

B-5

B-6

在放電的狀態下穿越空氣，
變得越來越遠。

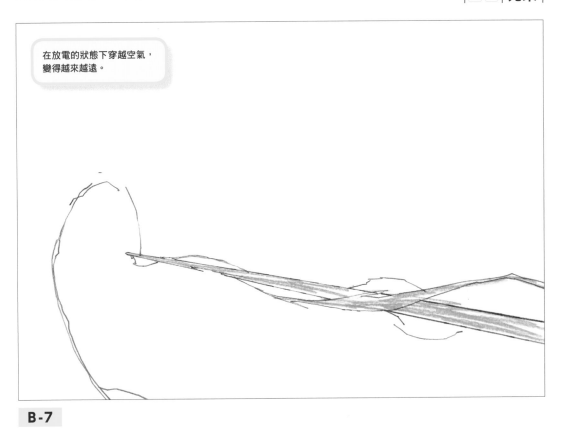

B-7

B-8

1 火焰

2 水

3 風

4 光

5 煙霧 & 其他效果

結束時可以用流星劃過的感
覺描繪。如同215頁說明的內
容，光束直到最後都會在相同
的位置上。

B-9

B-10

B-11

飛走的光束
到此結束，
接下來要介紹
放電光束！

為了畫面的層次感，一開始就
刻意畫出較大的外形。

C-1

光束開始時會先筆直延伸。如
果這個時候加上曲線，就無法
呈現速度感。

C-2

中途可以呈現曲線，但要注意
不能過度彎曲。

C-3

1
火焰

2
水

3
風

4
光

5
煙霧
&其他效果

C-4

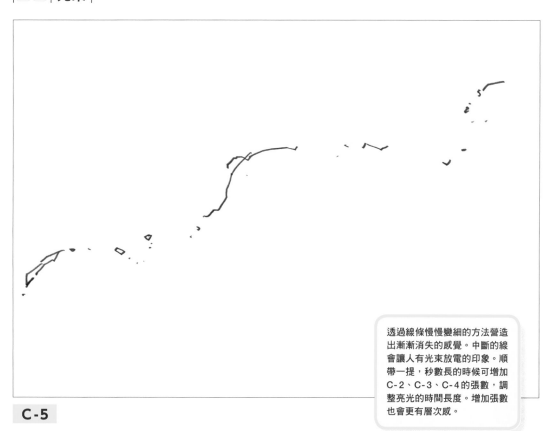

透過線條慢慢變細的方法營造
出漸漸消失的感覺。中斷的線
會讓人有光束放電的印象。順
帶一提,秒數長的時候可增加
C-2、C-3、C-4的張數,調
整亮光的時間長度。增加張數
也會更有層次感。

C-5

彎曲的光線在繪畫
上也能成立喔!

06 擊出光束（側面）

範 例是光線槍橫向射擊時的樣子。本篇前半部介紹平穩的光束，後半部介紹華麗的光束。

畫面大部分被武器或背景占據，槍口位於畫面一角時，因為動作較少很容易會讓畫面看起來太過單調，這時候就要清楚畫出光束進入的樣子，營造出有魄力的畫面。不過根據劇情的需求，有時候也會需要平穩的光束。因此，只要記住基本上以華麗的光束為主，特殊場合也會用上平穩的光束即可。

[律表]

● 平穩的光束

| 秒 | 1 sec | 2 sec |
|---|
| 格 | 1 | 2 | 3 | 4 | 5 | 6 | 7 | 8 | 9 | 10 | 11 | 12 | 13 | 14 | 15 | 16 | 17 | 18 | 19 | 20 | 21 | 22 | 23 | 24 | 25 | 26 | 27 | 28 | 29 | 30 | 31 | 32 | 33 | 34 | 35 | 36 | 37 | 38 | 39 | 40 | 41 | 42 | 43 | 44 | 45 | 46 | 47 | 48 |
| 原稿 A | 1 | — | | | | | | | | | | | | | | | | | | |
| 原稿 B | × | — | — | — | — | — | — | — | — | — | — | — | 1 | — | — | — | — | 2 | ● | ● | | 3 | | | 4 | ● | × |

● 華麗的光束（吉田推薦）

秒	1 sec																								2 sec																							
格	1	2	3	4	5	6	7	8	9	10	11	12	13	14	15	16	17	18	19	20	21	22	23	24	25	26	27	28	29	30	31	32	33	34	35	36	37	38	39	40	41	42	43	44	45	46	47	48
原稿 A	1	—	—	—	—	—	—	—	—	—	—	—	—	—	—	—	—	—	—	—	—	—	—	—	—	—	—	—	—	—																		
原稿 B	×	—	—	—	—	—	—	—	—	—	—	—	1	—	—	—	5		●	●		6			7	●	×																					

華麗的特效才是基礎！

A-1

B-1

從這一張開始是平穩光束的範例。描繪稍微有一點膨脹感的光束。

B-2

畫得比一開始的光速略細。

B-3

1 火焰

2 水

3 風

4 光

5 煙霧 &其他效果

最後畫出中斷的直線光束。如果是單純從槍口往前射出光束，會缺乏華麗感，容易讓畫面變得太空虛。

B-4

從這一張開始是我個人推薦的華麗特效。讓光束亂竄，會更有動作感和魄力。

B-5

不改變基礎外觀，但讓線條稍微變細。

B-6

最後描繪光束散開的感覺。

B-7

07 擊出光束（正面）

前半部介紹光束一邊亂竄一邊前進的樣子，後半部介紹筆直前進的光束範例。一邊亂竄一邊前進的光束，只要稍微調整一下閃電的畫法就可以應用了。另外，朝上的光束也可以參考火焰的特效。另一方面，筆直前進的光束只是一個圓慢慢變大而已，因此需要加上周圍放電的樣子來表現動態感。

除此之外，光的呈現可以參考晚上拍攝的車燈、街燈、水面倒映的光線等照片。請觀察夜晚燈光的動態，擴充自己的想像力吧！

[律表]

● 狂亂的光束

秒格	1 sec																								2 sec																							
	1	2	3	4	5	6	7	8	9	10	11	12	13	14	15	16	17	18	19	20	21	22	23	24	25	26	27	28	29	30	31	32	33	34	35	36	37	38	39	40	41	42	43	44	45	46	47	48
原稿 A	1	-	-	-	-	-	-	-	-	-	-	-	-	-	-	-	-	-	-	-	-	-	-	-	-	-	-	-	-	-	-	-	-	-	-	-	-	-	-	-	-	-	-	-	-	-	-	-
原稿 B	×	-	-	-	-	-	1		2		3		4		5		6		7		8		9		10		11		12		13		14		15		16		17		18		19		20		21	

秒格	3 sec																								4 sec																								
	49	50	51	52	53	54	55	56	57	58	59	60	61	62	63	64	65	66	67	68	69	70	71	72	73	74	75	76	77	78	79	80	81	82	83	84	85	86	87	88	89	90	91	92	93	94	95	96	
▶▶	-	-	-	-	-	-	-	-	-	-	-	-																																					
	22		23		●		×	-	-	-	-	-																																					

● 筆直的光束

秒	1 sec																								2 sec																							
格	1	2	3	4	5	6	7	8	9	10	11	12	13	14	15	16	17	18	19	20	21	22	23	24	25	26	27	28	29	30	31	32	33	34	35	36	37	38	39	40	41	42	43	44	45	46	47	48
原稿 A	1	—	—	—	—	—	—	—	—	—	—	—	—	—	—	—	—	—	—	—	—	—	—	—	—	—	—	—	—	—	—	—	—	—	—	—	—	—	—	—	—	—	—	—	—	—	—	—
原稿 B																			7		8		9		10		11		12		13		14		15		16		17		18		19		20		21	
原稿 C	×	—	—	—	—	—	1		2		3		4		5		6																															

秒	3 sec																								4 sec																								
格	49	50	51	52	53	54	55	56	57	58	59	60	61	62	63	64	65	66	67	68	69	70	71	72	73	74	75	76	77	78	79	80	81	82	83	84	85	86	87	88	89	90	91	82	93	94	85	96	
	—	—	—	—	—	—	—	—	—	—	—	—																																					
	22		23		●		×	—	—	—	—	—																																					

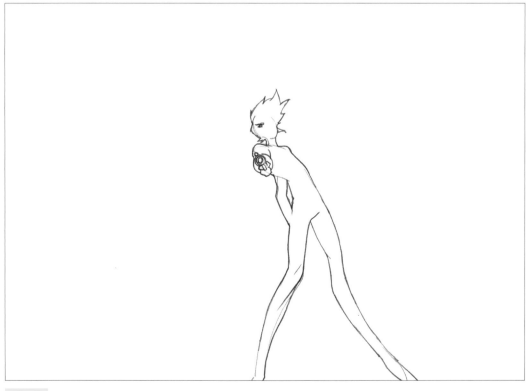

A-1

1 火焰
2 水
3 風
4 光
5 煙霧 &其他效果

從槍口的光開始。

B-1

畫出遠方閃出的光。

B-2

比前面的圖更大，並且稍微旋轉角度，營造出動態感。

B-3

從這一張開始，為光束加上放電的效果並且加粗。細的地方要極細，粗的部分要加粗，以利打造層次感，這樣看起來就會更有光束狂亂的感覺。

B-4

1 火焰
2 水
3 風
4 光
5 煙霧 & 其他效果

B-5

B-6

B-7

B-8

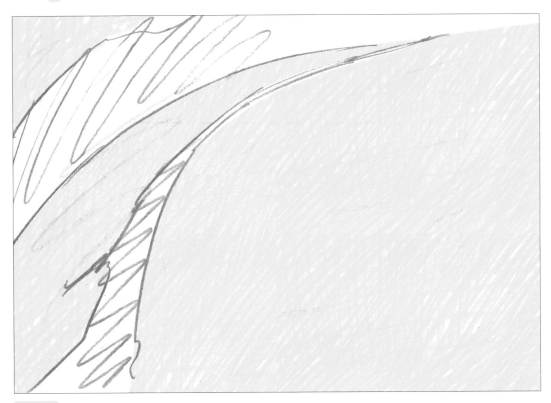

B-9

B-10

B-11

B-12

B-13

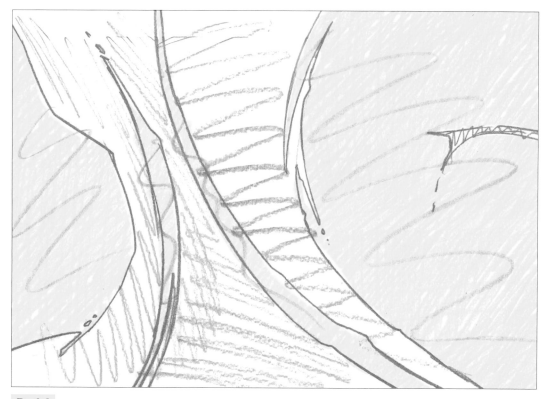

B-14

B-15

B-16

1 火焰

2 水

3 風

4 光

5 煙霧 & 其他效果

B-17

B-18

從這一張開始，光束漸漸擴散並朝目標前進。靠近畫面角落的部分面積要大一點，才會有近在眼前的感覺。

B-19

B-20

1 火焰

2 水

3 風

4 光

5 煙霧 &其他效果

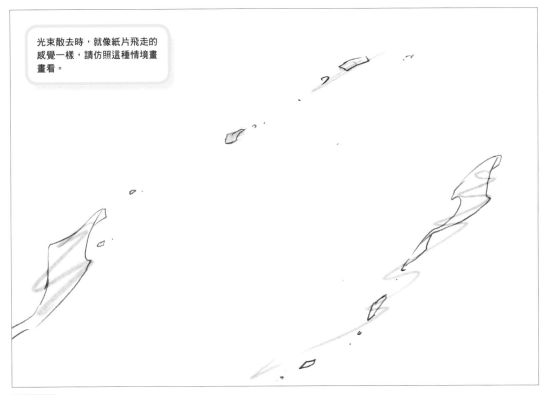

光束散去時，就像紙片飛走的
感覺一樣，請仿照這種情境畫
畫看。

B-21

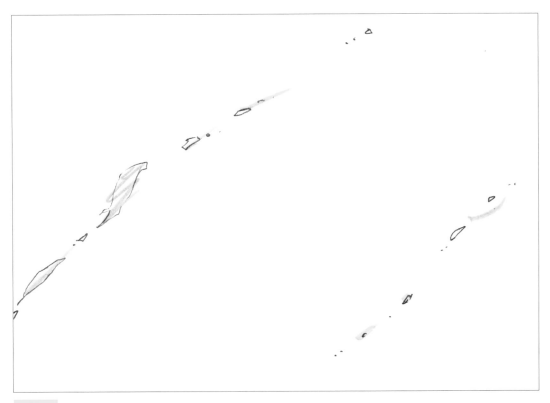

B-22

B-23

狂亂的光束到此結束，接下來介紹筆直前進的光束喔！

從這一張開始是筆直前進的光束範例。和狂亂的光束一樣，都是從槍口亮光開始。

C-1

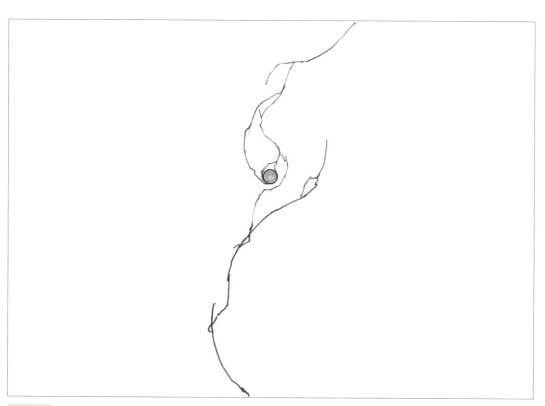

C-2

在光束周圍加上有分枝的線條，呈現放電的感覺。短直線互相連接的方式，描繪轉彎的地方。

C-3

C-4

1
火焰

2
水

3
風

4
光

5
煙霧&其他效果

C-5

利用光束充滿整個畫面外形，
強調近在眼前的感覺並增添
魄力。從這裡開始可以連接
B-7，之後就都一樣了。

C-6

光的魔法

範　例的魔法只是有光束的外形，基礎動作都和火焰、水的魔法相同。攻擊魔法感覺像是把光往前推並撞擊目標，防禦魔法則是像用光做出盾牌一樣。

描繪光的外形時，重點在於注意放電的動作。像靜電那樣劈里啪啦的感覺，可以透過中斷的線條，刻意讓線與面產生差距來表現。線的部分可以想成是金屬線，而面的部分則可以用被撕破的紙張來想像，請試著畫畫看。

[律表]

● 攻擊魔法

秒	1 sec																								2 sec																							
格	1	2	3	4	5	6	7	8	9	10	11	12	13	14	15	16	17	18	19	20	21	22	23	24	25	26	27	28	29	30	31	32	33	34	35	36	37	38	39	40	41	42	43	44	45	46	47	48
原稿A	1	–	–	–	–	–	–	–	–	–	–	–	–	–	–	–	–	–	–	–	–	–	–	–	–	–	–	–	–	–	–	–	–	–	–	–	–	–	–	–	–	–	–	–	–	–	–	–
原稿B	×	–	–	–	–	–	1			2			3			4			5		6		7		8		●		9	–	–	–	–	–	–	–	10			11			●			●		

秒	3 sec																								4 sec																							
格	49	50	51	52	53	54	55	56	57	58	59	60	61	62	63	64	65	66	67	68	69	70	71	72	73	74	75	76	77	78	79	80	81	82	83	84	85	86	87	88	89	90	91	92	93	94	95	96
原稿A	–	–	–	–	–	–	–	–	–	–	–	–																																				
原稿B	12			●			×	–	–	–	–	–																																				

● 防禦魔法

秒	1 sec																								2 sec																							
格	1	2	3	4	5	6	7	8	9	10	11	12	13	14	15	16	17	18	19	20	21	22	23	24	25	26	27	28	29	30	31	32	33	34	35	36	37	38	39	40	41	42	43	44	45	46	47	48
原稿A	1	–	–	–	–	–	–	–	–	–	–	–	–	–	–	–	–	–	–	–	–	–	–	–	–	–	–	–	–	–	–	–	–	–	–	–	–	–	–	–	–	–	–	–	–	–	–	–
原稿C	×	–	–	–	–	–	–	–	–	–	–	–	1		2		3		4		5		6		7		5		6		7		5		6		7		5		6		7		5		6	

1 火焰
2 水
3 風
4 光
5 煙霧 & 其他效果

A-1

B-1

B-2

讓線條中斷，就可以增加電流
劈里啪啦的感覺。描繪時也可
以想成是衣物上的毛屑。

B-3

1
火焰

2
水

3
風

4
光

5
煙霧 &其他效果

B-4

B-5

用明確的線條粗細來營造景深
與畫面的魄力。

B-6

B-7

B-8

B-9

B-10

1 火焰

2 水

3 風

試著用花瓣散落的感覺描繪光束散去的樣子。

B-11

4 光

5 煙霧&其他效果

B-12

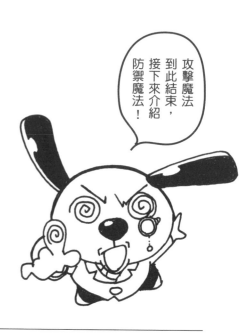

攻擊魔法
到此結束，
接下來介紹
防禦魔法！

打造出光的盾牌。剛開始只畫
放電的線條。

C-1

畫出像漩渦一樣的放電動態以
及正中央的光。

C-2

1
火焰

2
水

3
風

4
光

5
煙霧&其他效果

C-3

C-4

C-5

大膽地畫出槍口向上的感覺。

C-6

1 火焰

2 水

3 風

4 光

5 煙霧 &其他效果

C-7

重複
C－5、
C－6、C－7
這幾張圖
就會有
防禦的感覺了！

5

煙霧與
其他效果

Smoke & Others

本章介紹煙霧、爆炸、碎裂等特效。首先,要注意
煙霧是其實是一團空氣。有別於肉眼看不見的粒子
所組成的空氣,煙霧當中混入很多大型顆粒。也就
是說,可以把煙霧當作有重量的風。

☑1 描繪煙霧的基礎

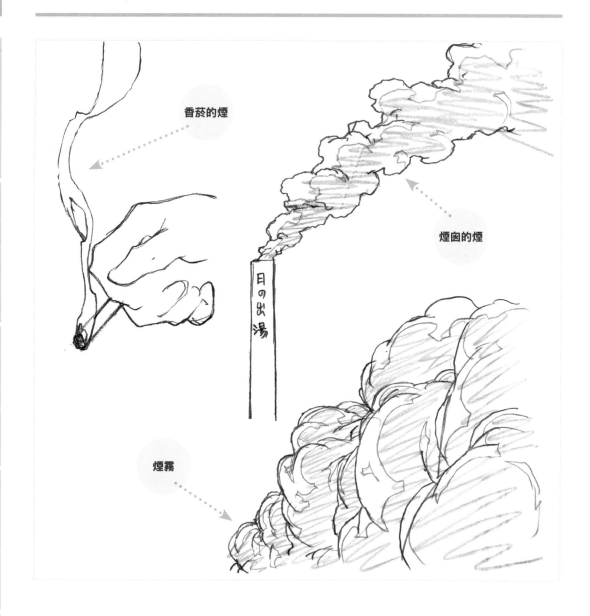

香菸的煙

煙囪的煙

日の出湯

煙霧

煙　霧就像棉花或奶油泡沫一樣，都是黏在一起的歪斜球體，這樣想像就可以了。或者像火海和大型瀑布那樣，把煙霧分成幾個區塊，也是另一種描繪的方法。描繪煙霧時，如果一直持續相同的圖案畫面就會不夠生動，所以外觀和動作的幅度都要注意不能重複。當然也可以先畫出一樣的圖案，

之後再加入個別差異。另外，物質朝向擴散方向前進是自然現象。擴散的相反是濃縮，但物質並不會朝濃縮的方向前進。煙霧也是會朝擴散方向移動的物質，所以基本上會從小體積、高濃度慢慢變成大體積低濃度的煙霧團，描繪時只要掌握這些基礎即可。

02 從杯中冒出的蒸氣

　　本篇介紹兩種小型的蒸氣。前半部介紹不讓蒸氣散到畫面外，後半部則介紹蒸氣散到畫面外的情況。

　　蒸氣本來是液體。液體的蒸氣擴散之後，會變成氣體的水蒸氣，肉眼就會看不見了。蒸氣和煙霧不同，看不見實體的速度很快，所以看不太出來擴散的樣子。因此，描繪不讓蒸氣擴散到畫面外的場景時，想像火焰往上消失一樣的感覺即可。另一方面，讓蒸氣擴散到畫面外的場景，則可以選擇用相同的寬度或者越往上越窄的感覺描繪。

[律表]

● 不讓蒸氣散到畫面外時

秒 格	1 sec																								2 sec																							
	1	2	3	4	5	6	7	8	9	10	11	12	13	14	15	16	17	18	19	20	21	22	23	24	25	26	27	28	29	30	31	32	33	34	35	36	37	38	39	40	41	42	43	44	45	46	47	48
原稿 A	1	—	—	—	—	—	—	—	—	—	—	—	—	—	—	—	—	—	—	—	—	—	—	—	—	—	—	—	—	—	—	—	—	—	—	—	—	—	—	—	—	—	—	—	—	—	—	—
原稿 B	1			●			2			●			3			●			1			●			2			●			3			●			1			●			2			●		

● 讓蒸氣散到畫面外時

秒 格	1 sec																								2 sec																							
	1	2	3	4	5	6	7	8	9	10	11	12	13	14	15	16	17	18	19	20	21	22	23	24	25	26	27	28	29	30	31	32	33	34	35	36	37	38	39	40	41	42	43	44	45	46	47	48
原稿 A	1	—	—	—	—	—	—	—	—	—	—	—	—	—	—	—	—	—	—	—	—	—	—	—	—	—	—	—	—	—	—	—	—	—	—	—	—	—	—	—	—	—	—	—	—	—	—	—
原稿 C	1		●		●		2		●		●		3		●		●		4		●		●		1		●		●		2		●		●		3		●		●		4		●		●	

像這張圖就是不讓蒸氣散到畫面外的例子。

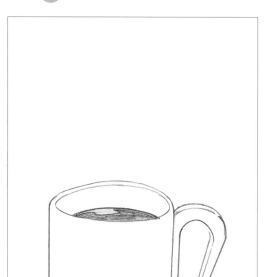

A-1

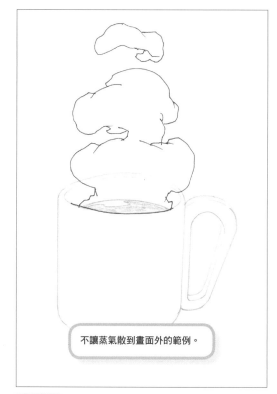

不讓蒸氣散到畫面外的範例。

B-1

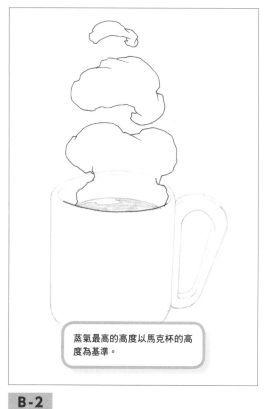

蒸氣最高的高度以馬克杯的高度為基準。

B-2

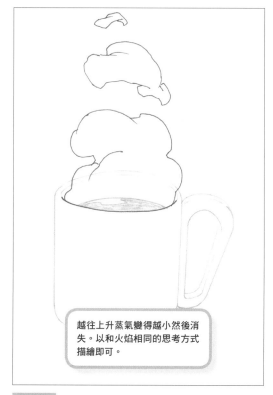

越往上升蒸氣變得越小然後消失。以和火焰相同的思考方式描繪即可。

B-3

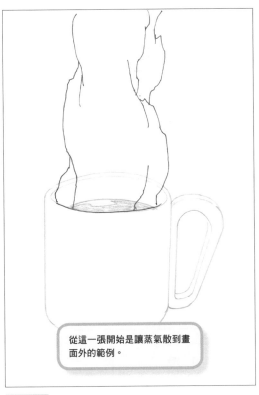

從這一張開始是讓蒸氣散到畫面外的範例。

C-1

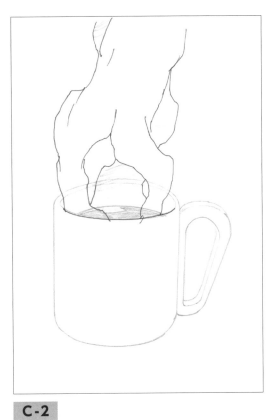

C-2

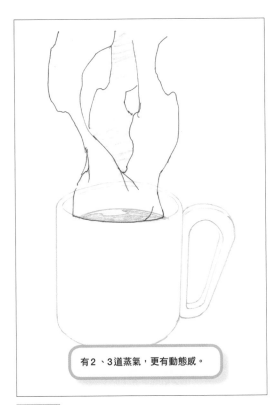

有 2、3 道蒸氣，更有動態感。

C-3

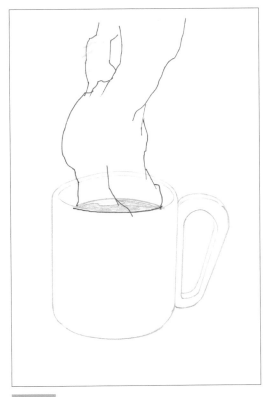

C-4

1
火焰

2
水

3
風

4
光

5
煙霧 &其他效果

03 爆炸的煙霧

本篇介紹在遠處爆炸和在近處爆炸兩種範例。

爆炸時的煙霧，因為是以爆炸點為中心向外推擠強大的能量，所以有別於煙囪、蒸汽車頭等圓錐狀煙霧，會呈現整體擴散的球狀外觀。另外，爆炸點若在地面，則會呈現巨蛋的形狀。

爆炸現象會出現煙霧，用像是煙霧慢慢聚集在一起的感覺描繪也可以。順帶一提，煙霧之所以會上升是因為溫度較高，只要冷卻就會下降。

[律表]

● 在遠處爆炸的煙霧

秒格	1 sec																								2 sec																							
	1	2	3	4	5	6	7	8	9	10	11	12	13	14	15	16	17	18	19	20	21	22	23	24	25	26	27	28	29	30	31	32	33	34	35	36	37	38	39	40	41	42	43	44	45	46	47	48
原稿 A	×	—	—	—	—	—	—	—	—	—	—	—	1		●		2		3	●		4			●			5			●		●				6				●		●		●		●	

秒格	3 sec																								4 sec																							
	49	50	51	52	53	54	55	56	57	58	59	60	61	62	63	64	65	66	67	68	69	70	71	72	73	74	75	76	77	78	79	80	81	82	83	84	85	86	87	88	89	90	91	92	93	94	95	96
▶▶	●			●			●			7																																						

● 在近處爆炸的煙霧

秒格	1 sec																								2 sec																							
	1	2	3	4	5	6	7	8	9	10	11	12	13	14	15	16	17	18	19	20	21	22	23	24	25	26	27	28	29	30	31	32	33	34	35	36	37	38	39	40	41	42	43	44	45	46	47	48
原稿 B	×	—	—	—	—	—	—	—	—	—	—	—	1			2		3	●		4			5	●			6			●						●				8		●				9	

秒格	3 sec																								4 sec																							
	49	50	51	52	53	54	55	56	57	58	59	60	61	62	63	64	65	66	67	68	69	70	71	72	73	74	75	76	77	78	79	80	81	82	83	84	85	86	87	88	89	90	91	92	93	94	95	96
▶▶	●				10			●			11																																					

在遠處的地面爆炸的範例。這是爆炸規模不大的情況。

1 火焰

2 水

3 風

4 光

5 煙霧 & 其他效果

A-1

A-2

首先在爆炸上方描繪一點煙霧。另外，從A-2到A-3的畫面非常關鍵，所以這兩張最好直接畫原稿，不要使用中割法。

A-3

感覺像樹上的果實一樣，增加煙霧團。

A-4

A-5

增加煙霧至包圍整個爆炸範圍。每團煙霧都要有所不同，畫面才會顯得生動。

A-6

1 火焰

2 水

3 風

4 光

5 煙霧 &其他效果

從A-6到A-7漸漸累積，呈現煙霧慢慢滾動膨脹的感覺。

A-7

遠處爆炸產生的煙霧到此結束，接下來介紹近距離的爆炸囉！

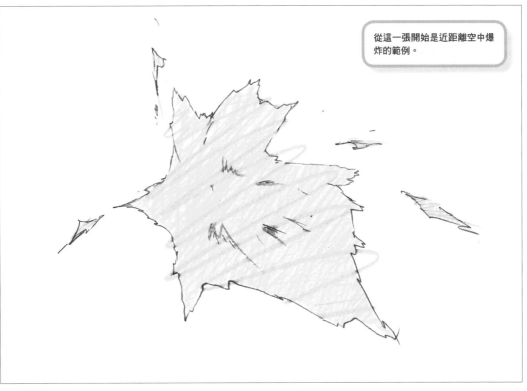

從這一張開始是近距離空中爆炸的範例。

B-1

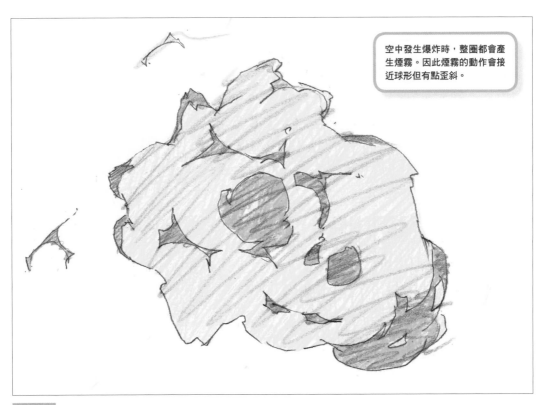

空中發生爆炸時，整圈都會產生煙霧。因此煙霧的動作會接近球形但有點歪斜。

B-2

1 火焰

2 水

3 風

4 光

5 煙霧 & 其他效果

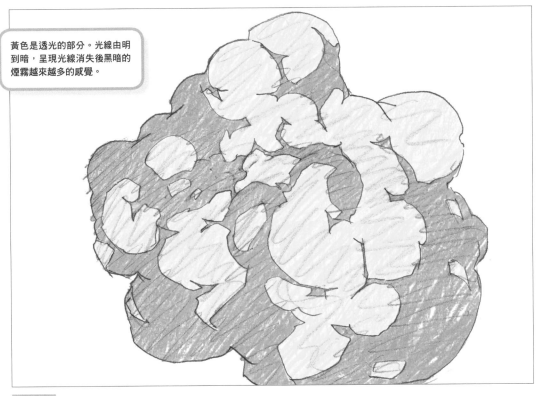

黃色是透光的部分。光線由明到暗，呈現光線消失後黑暗的煙霧越來越多的感覺。

B-3

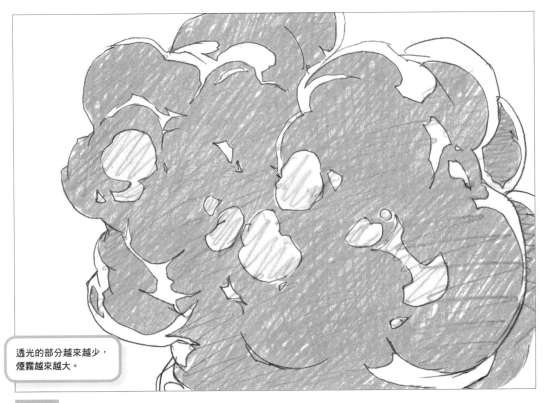

透光的部分越來越少，煙霧越來越大。

B-4

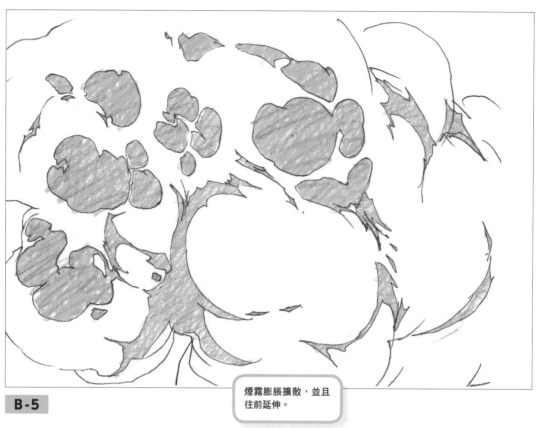

煙霧膨脹擴散，並且
往前延伸。

B-5

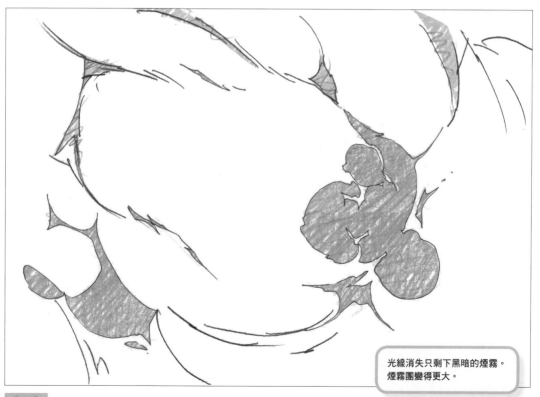

光線消失只剩下黑暗的煙霧。
煙霧團變得更大。

B-6

膨脹的大型煙霧，外觀就像膨脹的泡沫一樣。

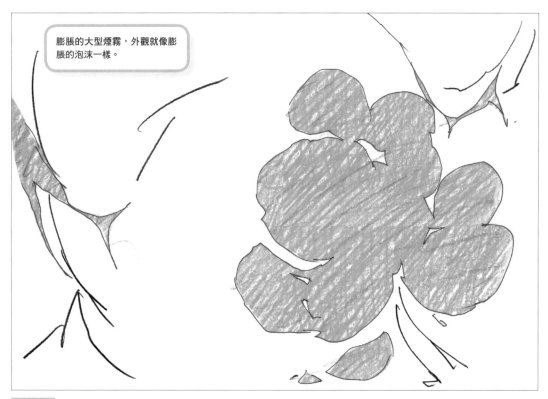

B-7

B-8

B-9

B-10

1 火焰

2 水

3 風

4 光

5 煙霧 & 其他效果

B-11

04 噴射

本篇的範例是噴射動作的基礎。可以應用在交通工具或武器等場合。

噴射的整體流程會從噴射的部分發光開始,聚集光線之後像爆炸一樣噴射,迅速飛出一段時間之後光線中斷,最後就會穩定地持續噴射。噴射場面的重點在於速度感與魄力。以火球高速飛行的感覺,試著描繪噴射的外觀吧!

另外,律表中向左的三角形寫著「F.I」,這是「fade-in」(淡入)的縮寫,這是一種漸漸讓畫面出現的攝影方法。

[律表]

● 噴射火焰的動作

秒	1 sec																								2 sec																							
格	1	2	3	4	5	6	7	8	9	10	11	12	13	14	15	16	17	18	19	20	21	22	23	24	25	26	27	28	29	30	31	32	33	34	35	36	37	38	39	40	41	42	43	44	45	46	47	48
原稿 A	1	—																																														
原稿 B	×	—					●			●			1			●			F.I ●			2			●			●			3	—	4	—	—	—	—	5		●			6			7		●

秒	3 sec																								4 sec																							
格	49	50	51	52	53	54	55	56	57	58	59	60	61	62	63	64	65	66	67	68	69	70	71	72	73	74	75	76	77	78	79	80	81	82	83	84	85	86	87	88	89	90	91	92	93	94	95	96
原稿 A	—																																															
原稿 B				8		9		10		8		9		10		8		9		10		8		9																								

火焰　水　風　光　煙霧 & 其他效果

A-1

剛開始只有一點光亮。

B-1

B-2

累積光線累積到一定程度之後
再爆炸，才會有魄力。

B-3

從這裡開始像爆炸一樣噴射，
就會很震撼。

B-4

B-5

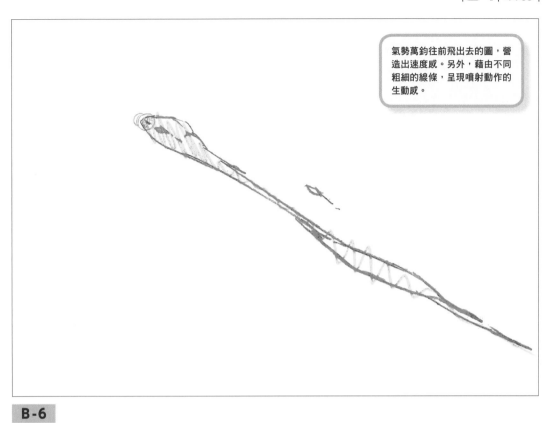

氣勢萬鈞往前飛出去的圖，營造出速度感。另外，藉由不同粗細的線條，呈現噴射動作的生動感。

B-6

B-7

1
火焰

2
水

3
風

4
光

5
煙霧 & 其他效果

呈現穩定感的噴射狀態。穩定
之後的動作可以使用這張圖的
位移圖（B-8、B-9、B-10）。

B-8　　**B-9**　　**B-10**

以本篇的
噴射範例為基礎，
思考各種
不同的動作吧！

05 | 汽車的廢氣

本篇介紹汽車排廢氣的範例。不過,現在的汽車性能優越,應該很少有機會可以看到排廢氣的樣子。汽車排廢氣的場面與其說是實際發生的場景,不如說是應用在畫面中的元素之一。順帶一提,摩托車基本上也和汽車一樣。

排廢氣會呈現引擎的狀況,所以重點在於噴射時的氣勢。另外,煙霧被推擠到後面會積成一團,所以最好以噴射末端為基準,描繪出一團煙霧的感覺。另外,汽車正在移動時,可以用火箭筒或小型飛彈的感覺描繪。

[律表]

● 廢氣的噴射動作

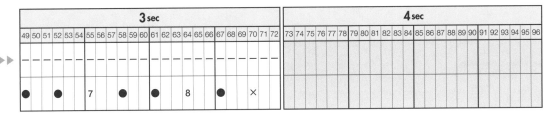

1 sec

格	1	2	3	4	5	6	7	8	9	10	11	12	13	14	15	16	17	18	19	20	21	22	23	24
原稿 A	1	—	—	—	—	—	—	—	—	—	—	—	—	—	—	—	—	—	—	—	—	—	—	—
原稿 B	×	—	—	—	—	—	—	—	—	—	—	—	1			●		2		●		3		

2 sec

格	25	26	27	28	29	30	31	32	33	34	35	36	37	38	39	40	41	42	43	44	45	46	47	48
原稿 A	—	—	—	—	—	—	—	—	—	—	—	—	—	—	—	—	—	—	—	—	—	—	—	—
原稿 B	●			●			4			●			5			●			●			6		

3 sec

格	49	50	51	52	53	54	55	56	57	58	59	60	61	62	63	64	65	66	67	68	69	70	71	72
原稿 A	—	—	—	—	—	—	—	—	—	—	—	—	—	—	—	—	—	—	—	—	—	—	—	—
原稿 B	●			●			7			●			●			8			●			×		

4 sec

格	73	74	75	76	77	78	79	80	81	82	83	84	85	86	87	88	89	90	91	92	93	94	95	96
原稿 A																								
原稿 B																								

1 火焰
2 水
3 風
4 光
5 煙霧 & 其他效果

A-1

使用仰角構圖，讓人看到一般日常不太常見的車底，可以增強特效的魄力喔！

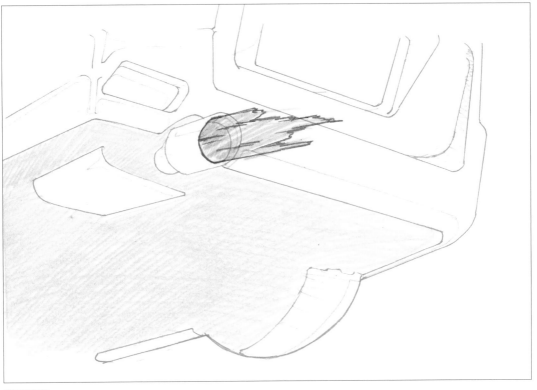

B-1

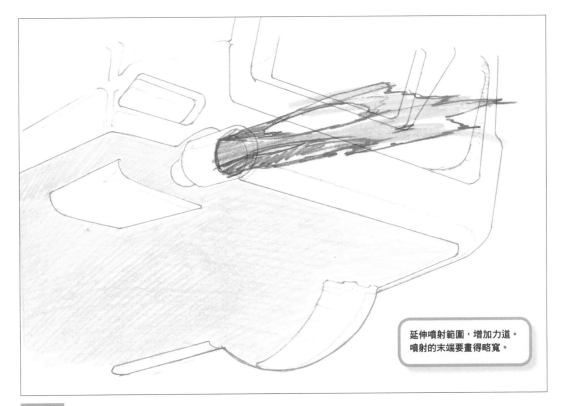

延伸噴射範圍，增加力道。
噴射的末端要畫得略寬。

B-2

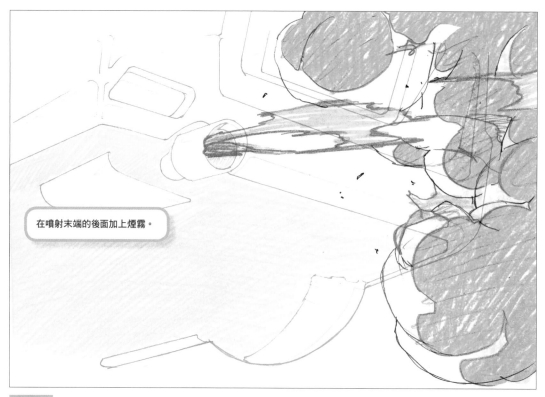

在噴射末端的後面加上煙霧。

B-3

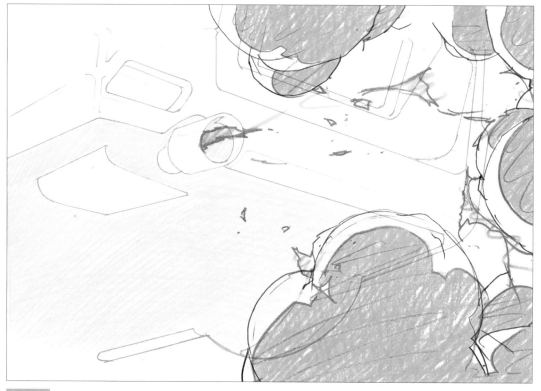

B-4

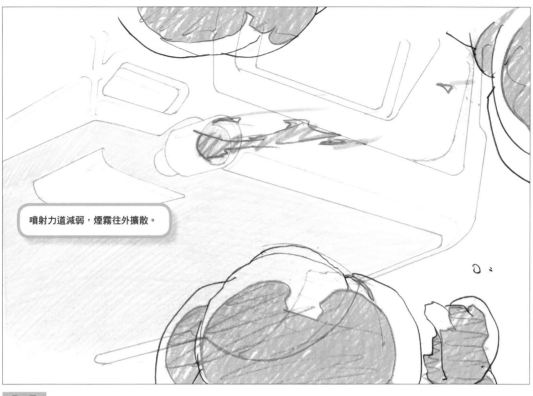

噴射力道減弱，煙霧往外擴散。

B-5

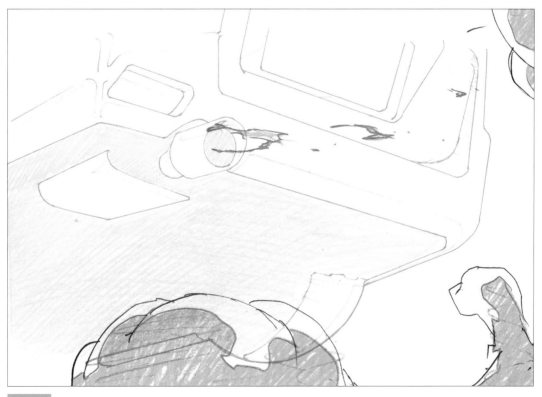

B-6

1 火焰

2 水

3 風

4 光

5 煙霧 & 其他效果

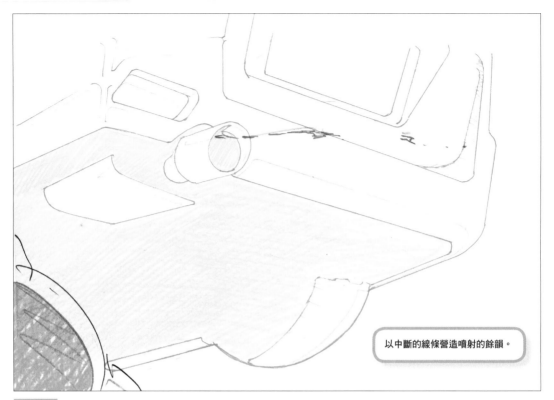

以中斷的線條營造噴射的餘韻。

B-7

B-8

06 | 發射火箭筒彈藥

火箭筒其實就是火箭彈發射器（Rocket Launcher）。發射器本身是一個圓筒，發射之後火箭彈會從圓筒內彈飛出去。也就是說，我們要畫的是發射時火箭彈留下的煙霧。考量到發射器附近的煙會受到發射的反作用力影響，所以大部分會在原地消散，請試著呈現煙霧團漸漸擴大最後消散的樣子。

另外，實際上火箭筒發射時，會產生後焰（back blast）。描繪發射器整體的時候也要一併考量這一點。

[律表]

● **火箭筒發射時的煙霧**

秒	1 sec																								2 sec																							
格	1	2	3	4	5	6	7	8	9	10	11	12	13	14	15	16	17	18	19	20	21	22	23	24	25	26	27	28	29	30	31	32	33	34	35	36	37	38	39	40	41	42	43	44	45	46	47	48
原稿 A	1	—	—	—	—	—	—	—	—	—	—	—	2			3			●			●			●			4																				

（右側對話框）其實發射火箭彈的人也會因為反作用力，使得自己被煙霧包圍。

（左側對話框）然而，動畫人物會不會被煙霧包圍，必須依想呈現什麼畫面而定。

（側邊標籤）
1 火焰
2 水
3 風
4 光
5 煙霧 & 其他效果

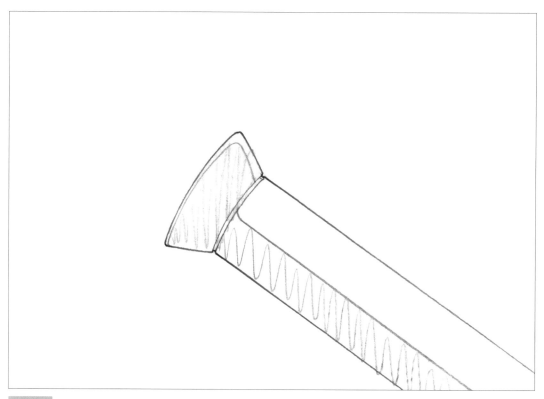

A-1

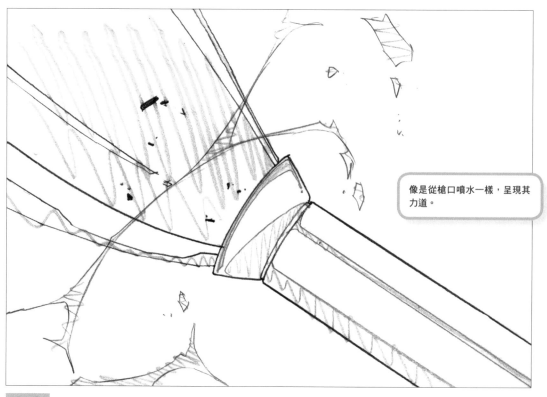

像是從槍口噴水一樣，呈現其力道。

A-2

A-3

A-4

1 火焰

2 水

3 風

4 光

5 煙霧 &其他效果

發射飛彈

本篇介紹只發射 1 發飛彈以及連射 3 發飛彈的情形。如何安排出令人滿意的畫面，我想大家各自的喜好都不同，不過我個人很喜歡 4 格拍的獨特動作，所以大多採用 4 格拍來呈現。而且所有的動作都會用原稿畫出來。

飛彈軌跡上出現的煙霧，可以想成是較粗的飛機雲。另外，飛彈和火箭筒一樣都會在原點留下煙霧，本篇範例的原點就是發射台。只發射 1 發飛彈的話，發射時的噴射火焰會比較聚集，這樣才能突顯特別感。

[律表]

● 1 發飛彈

秒	1 sec																								2 sec																							
格	1	2	3	4	5	6	7	8	9	10	11	12	13	14	15	16	17	18	19	20	21	22	23	24	25	26	27	28	29	30	31	32	33	34	35	36	37	38	39	40	41	42	43	44	45	46	47	48
原稿 A	1	—	—	—	—	—	—	—	—	—	—	—	—	—	—	—	—	—	—	—	—	—	—	—	—	—	—	—	—	—	—	—	—	—	—	—	—	—	—	—	—	—	—	—	—	—	—	—
原稿 B	×	—	—	—	—	—	—	—	—	—	—	1				2				3					4			5			6			7			8											

● 3 發飛彈

秒	1 sec																								2 sec																								
格	1	2	3	4	5	6	7	8	9	10	11	12	13	14	15	16	17	18	19	20	21	22	23	24	25	26	27	28	29	30	31	32	33	34	35	36	37	38	39	40	41	42	43	44	45	46	47	48	
原稿 A	1	—	—	—	—	—	—	—	—	—	—	—	—	—	—	—	—	—	—	—	—	—	—	—	—	—	—	—	—	—	—	—	—	—	—	—	—	—	—	—	—	—	—	—	—	—	—	—	
原稿 B	×	—	—	—	—	—	—	—	—	—	—	1				2				3					4			5			6			7			8			9									

	3 sec																								4 sec																							
	49	50	51	52	53	54	55	56	57	58	59	60	61	62	63	64	65	66	67	68	69	70	71	72	73	74	75	76	77	78	79	80	81	82	83	84	85	86	87	88	89	90	91	92	93	94	95	96
▶▶	—	—	—	—	—	—	—	—																																								
	10			11																																												

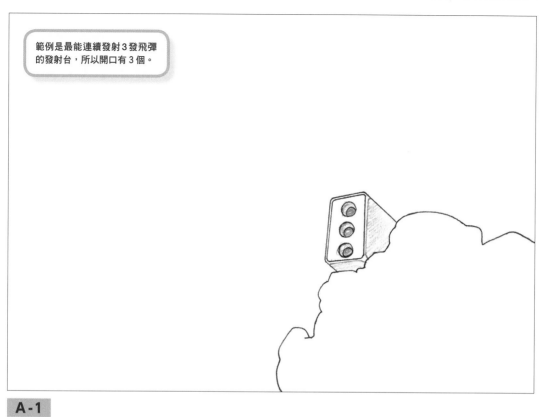

範例是最能連續發射3發飛彈的發射台，所以開口有3個。

A-1

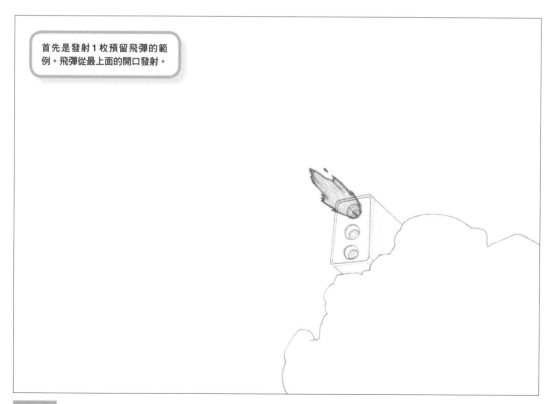

首先是發射1枚預留飛彈的範例。飛彈從最上面的開口發射。

B-1

1 火焰

2 水

3 風

4 光

5 煙霧 & 其他效果

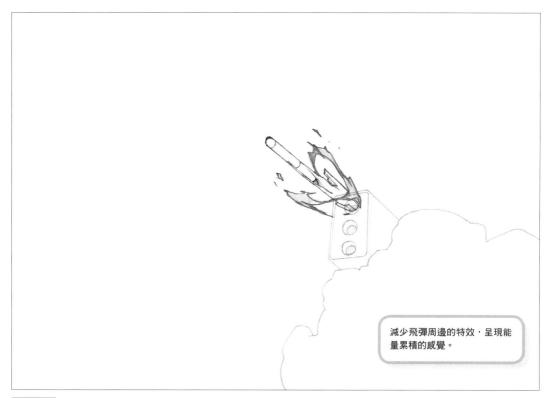

減少飛彈周邊的特效，呈現能量累積的感覺。

B-2

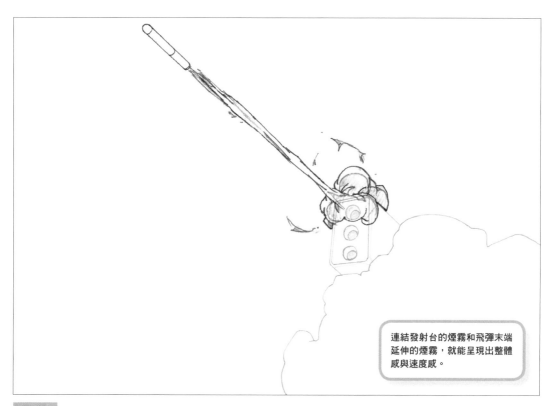

連結發射台的煙霧和飛彈末端延伸的煙霧，就能呈現出整體感與速度感。

B-3

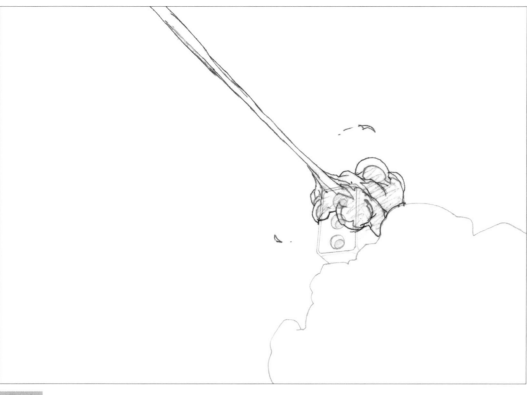

B-4

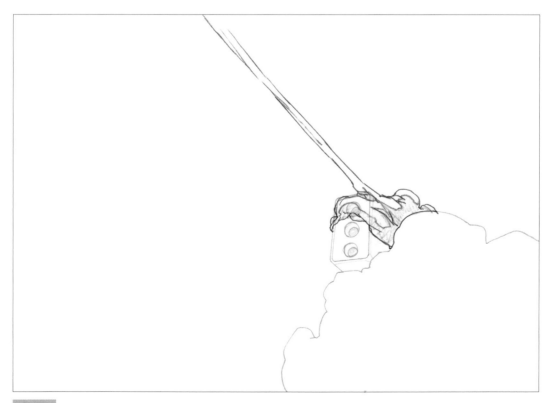

B-5

1 火焰

2 水

3 風

4 光

5 煙霧 & 其他效果

飛彈末端延伸的煙霧,就像飛
機雲一樣,會漸漸變細然後消
失。另外,角度要比前一張圖
更往上移動(提高)一些,才
能營造出上升的動態。

B-6

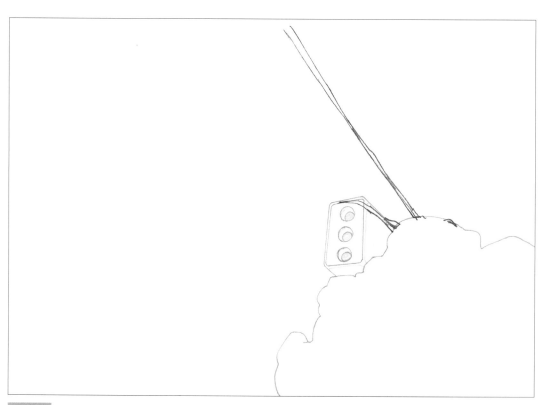

B-7

B-8

1發飛彈的範例到此結束，接下來終於輪到3發飛彈了！

從這一張開始就是飛彈3連發
的範例。剛開始的圖基本上和
1發飛彈相同。

C-1

描繪飛彈周圍的特效雖然可以
呈現能量感，不過這裡的特效
要比只發射1枚飛彈時少一點。

C-2

C-3

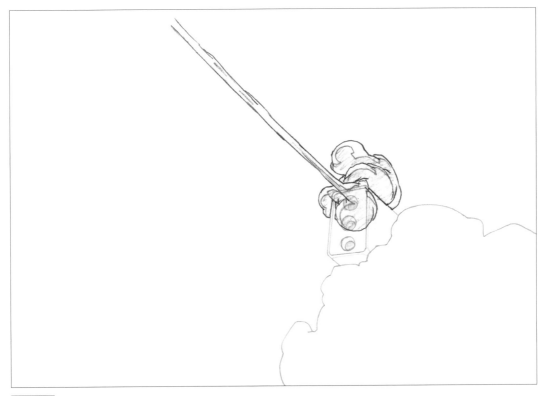

C-4

1 火焰

2 水

3 風

4 光

5 煙霧 & 其他效果

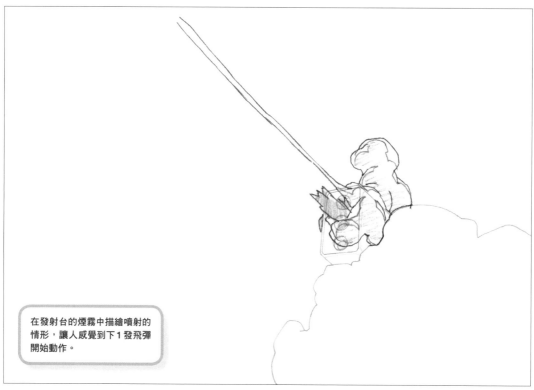

在發射台的煙霧中描繪噴射的
情形，讓人感覺到下1發飛彈
開始動作。

C-5

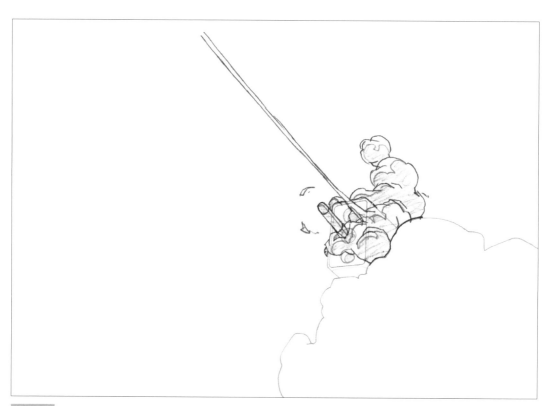

C-6

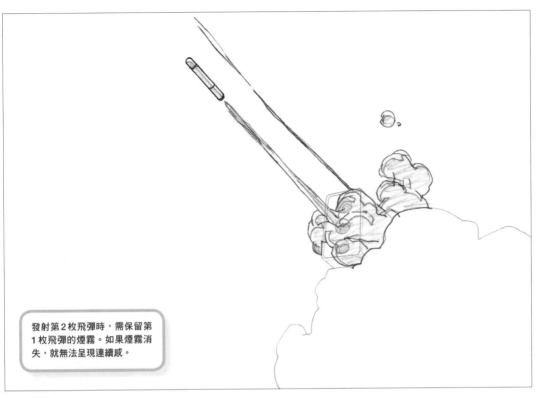

發射第2枚飛彈時，需保留第1枚飛彈的煙霧。如果煙霧消失，就無法呈現連續感。

C-7

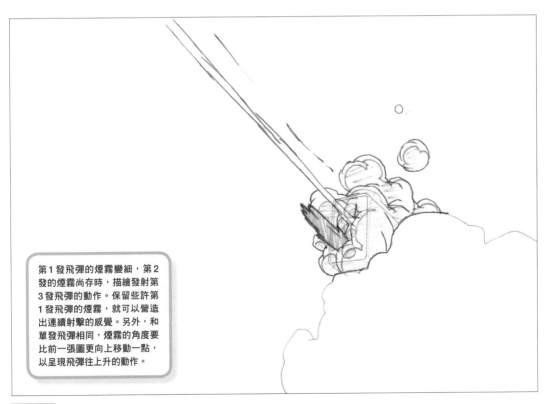

第1發飛彈的煙霧變細，第2發的煙霧尚存時，描繪發射第3發飛彈的動作。保留些許第1發飛彈的煙霧，就可以營造出連續射擊的感覺。另外，和單發飛彈相同，煙霧的角度要比前一張圖更向上移動一點，以呈現飛彈往上升的動作。

C-8

1 火焰

2 水

3 風

4 光

5 煙霧 & 其他效果

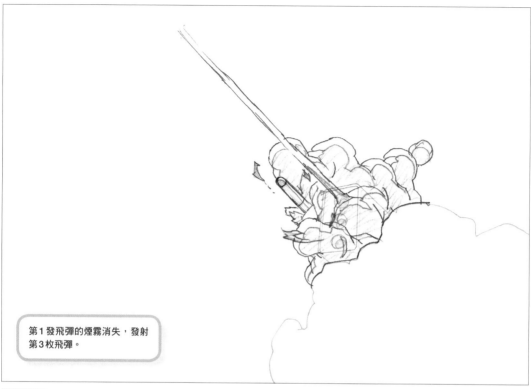

第1發飛彈的煙霧消失，發射
第3枚飛彈。

C-9

C-10

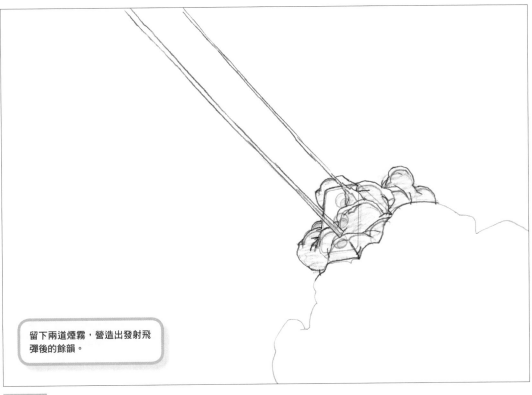

留下兩道煙霧，營造出發射飛彈後的餘韻。

C-11

我個人喜歡用全原畫的4格拍描繪飛彈喔！

08 玻璃碎裂

玻璃其實是強度很高的材質，但是只要有傷痕就會容易碎裂。如果碰到敲擊或扭曲的情形，玻璃會以受力點為中心呈放射狀碎裂，一鼓作氣地破壞所有組織。這就是玻璃的特徵。

描繪大量玻璃碎片的細節時，可以先從比較大片而且顯眼的部分開始思考外形和配置。碎裂的玻璃呈現銳角外觀。先將碎片分成三角形、四角形、五角形、六角形、七角形，用基礎的形狀描繪之後再加上厚度，這樣就會比較好畫。

[律表]

● 粉碎的玻璃

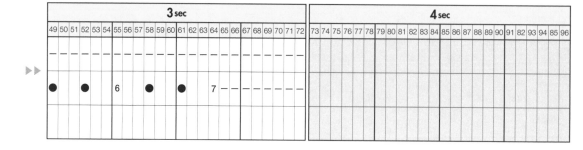

1 sec

秒／格	1	2	3	4	5	6	7	8	9	10	11	12	13	14	15	16	17	18	19	20	21	22	23	24
原稿A	1	—	—	—	—	—	—	—	—	—	—	—	—	—	—	—	—	—	—	—	—	—	—	—
原稿B	1	—	—	—	—	—	●						2	—	—	—	—	—	—	—	—	—	—	—
原稿C	1	—	—	—	—	—	●						2		●	3		4		5		6		

2 sec

秒／格	25	26	27	28	29	30	31	32	33	34	35	36	37	38	39	40	41	42	43	44	45	46	47	48
原稿A	—	—	—	—	—	—	—	—	—	—	—	—	—	—	—	—	—	—	—	—	—	—	—	—
原稿B													3				4		●			5		
原稿C	7			●			●			8			×											

3 sec

秒／格	49	50	51	52	53	54	55	56	57	58	59	60	61	62	63	64	65	66	67	68	69	70	71	72
原稿A	—	—	—	—	—	—	—	—	—	—	—	—	—	—	—	—	—	—	—	—	—	—	—	—
原稿B																								
原稿C	●			●			6			●			●						7	—	—	—		

4 sec

秒／格	73	74	75	76	77	78	79	80	81	82	83	84	85	86	87	88	89	90	91	92	93	94	85	96

本篇以打破玻璃偷出寶石的場景為範例。

A-1

B-1

1 火焰

2 水

3 風

4 光

5 煙霧 & 其他效果

B-2

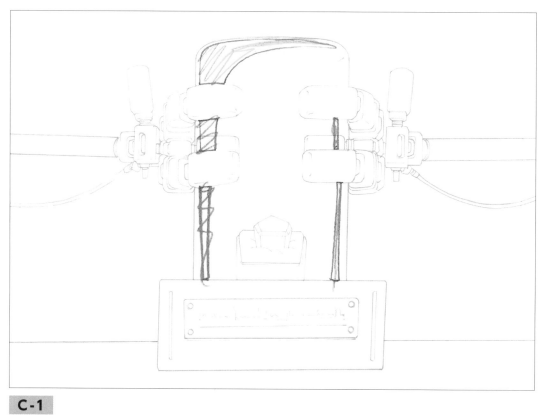

C-1

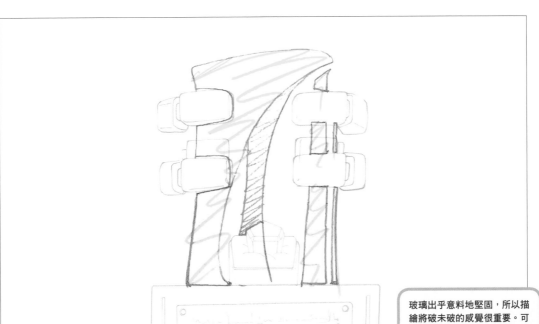

玻璃出乎意料地堅固,所以描繪將破未破的感覺很重要。可以透過玻璃反光的動作呈現施力的樣子。

C-2

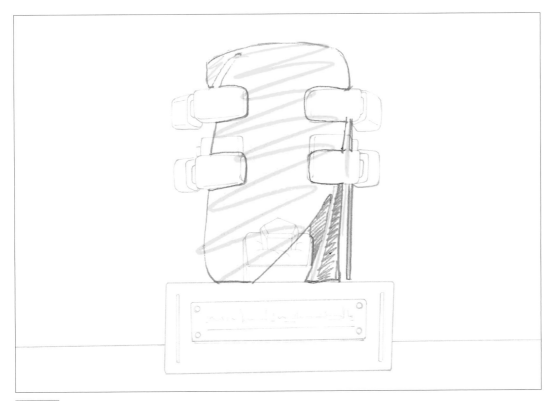

C-3

1 火焰

2 水

3 風

4 光

5 煙霧 & 其他效果

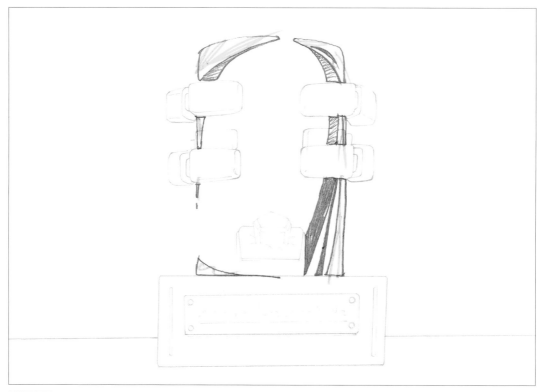

C-4

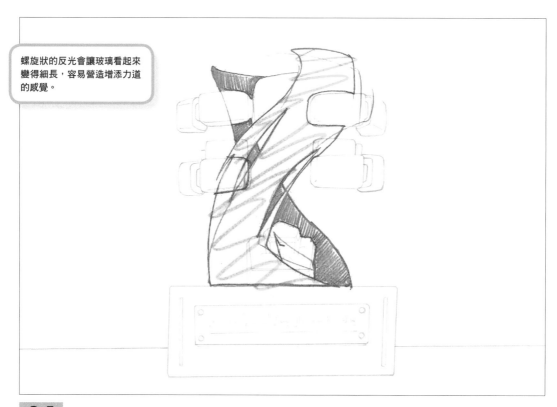

螺旋狀的反光會讓玻璃看起來變得細長，容易營造增添力道的感覺。

C-5

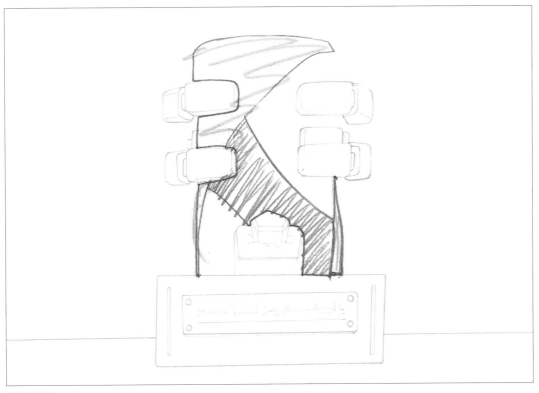

C-6

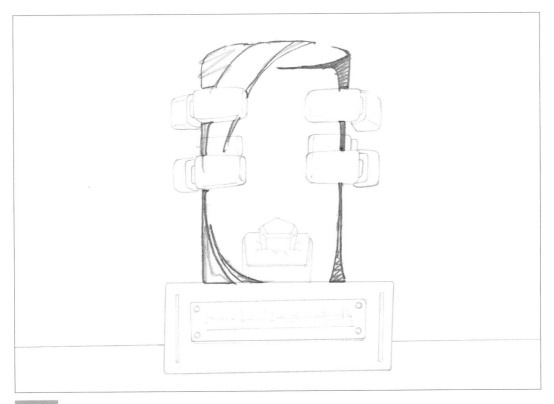

C-7

1 火焰

2 水

3 風

4 光

5 煙霧 & 其他效果

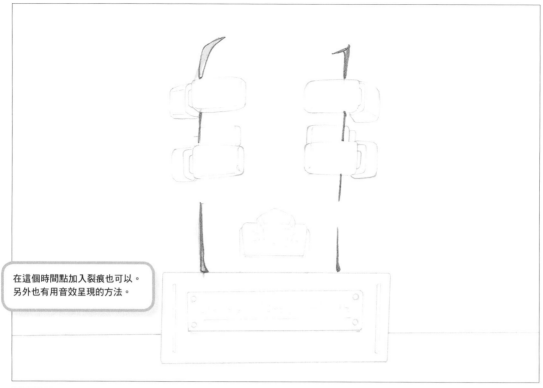

在這個時間點加入裂痕也可以。
另外也有用音效呈現的方法。

C-8

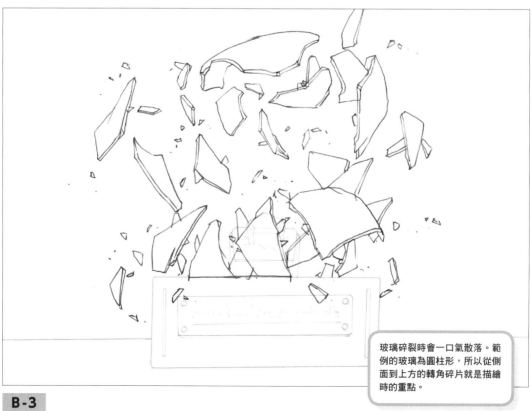

玻璃碎裂時會一口氣散落。範
例的玻璃為圓柱形，所以從側
面到上方的轉角碎片就是描繪
時的重點。

B-3

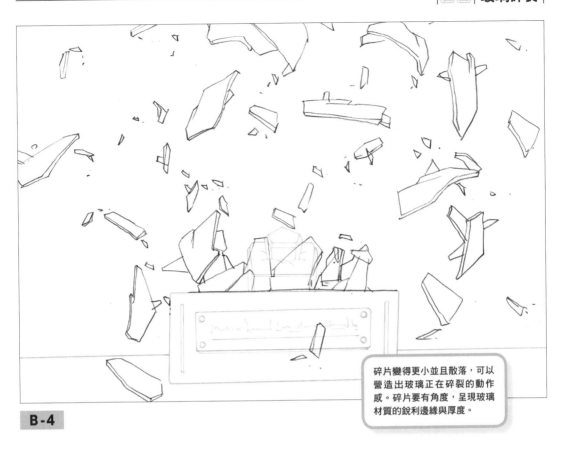

碎片變得更小並且散落，可以
營造出玻璃正在碎裂的動作
感。碎片要有角度，呈現玻璃
材質的銳利邊緣與厚度。

B-4

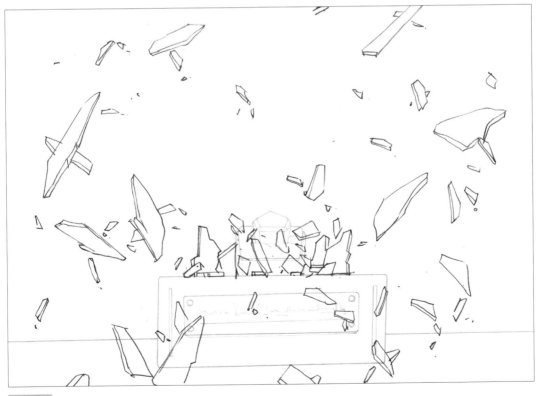

B-5

1 火焰

2 水

3 風

4 光

5 煙霧 & 其他效果

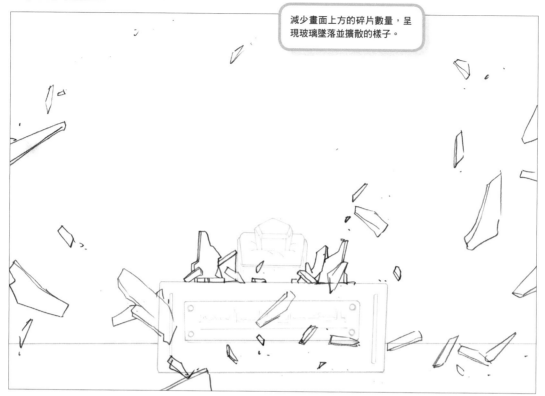

減少畫面上方的碎片數量，呈現玻璃墜落並擴散的樣子。

B-6

B-7

09 氣球破裂

本 篇分別介紹用針刺破氣球和水球的範例。橡膠氣球會因為空氣或水膨脹，所以一有裂縫馬上就會收縮。就像突然用力拉開餅乾袋的感覺。氣球會朝被針刺的另一面收縮。另一方面，水球因為有水的重量，所以會從被針刺的下方破裂並流出水。水球裡充滿水時，被刺破的瞬間水還是呈現氣球的形狀，但是馬上就會向下散落。

[律表]

● 氣球破裂

秒	1 sec																								2 sec																							
格	1	2	3	4	5	6	7	8	9	10	11	12	13	14	15	16	17	18	19	20	21	22	23	24	25	26	27	28	29	30	31	32	33	34	35	36	37	38	39	40	41	42	43	44	45	46	47	48
原稿 A	1	—	—	—	—	—	—	—	—	—	—	—	2	3		4			5	●		6			●			7			×	—	—	—	—	—	—	—	—	—	—	—						

● 水球破裂

秒	1 sec																								2 sec																							
格	1	2	3	4	5	6	7	8	9	10	11	12	13	14	15	16	17	18	19	20	21	22	23	24	25	26	27	28	29	30	31	32	33	34	35	36	37	38	39	40	41	42	43	44	45	46	47	48
原稿 B	1	—	—	—	—	—	—	—	—	—	—	—	2			3			4	●		5			●			6			●			●			7	—	—	—	—	—	—	—	—	—	—	—

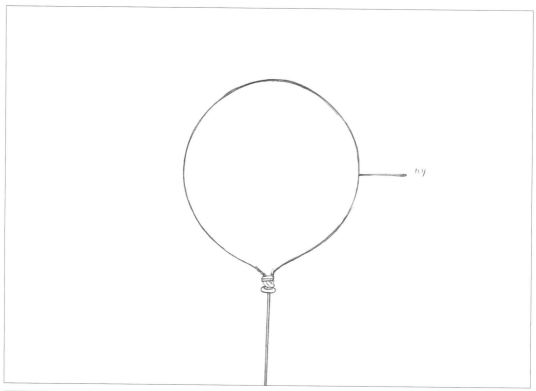

A-1

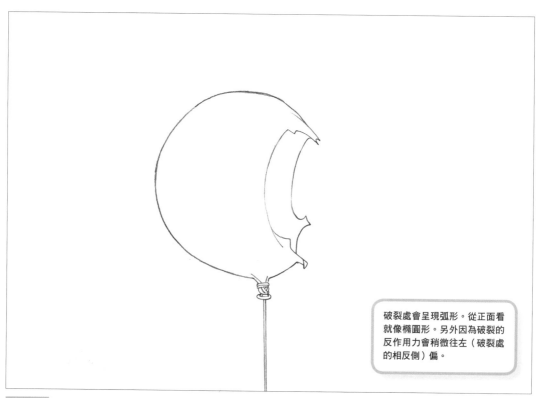

破裂處會呈現弧形。從正面看
就像橢圓形。另外因為破裂的
反作用力會稍微往左（破裂處
的相反側）偏。

A-2

加上撕裂的部分，強調破裂
感。不過，實際上並沒有太多
撕裂的部分，所以只要畫1、2
片即可，不用像玻璃碎片一樣
畫很多。

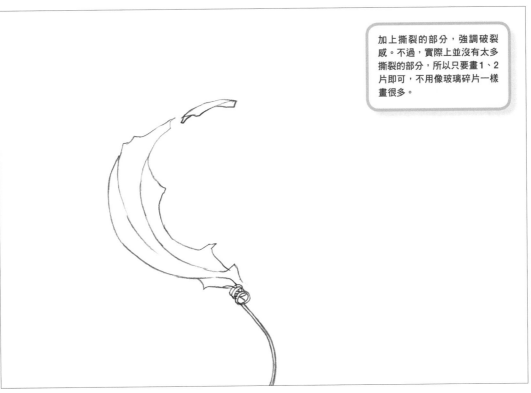

A-3

A-4

1 火焰

2 水

3 風

4 光

5 煙霧 & 其他效果

破裂後就會皺在一起並往下掉。

A-5

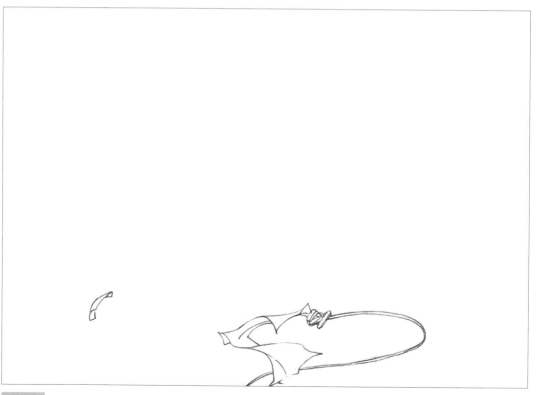

A-6

A-7

1 火焰

2 水

3 風

4 光

5 煙霧 & 其他效果

氣球到此結束，接下來介紹水球的畫法！

這次的範例是要在氣球中加入1/4左右的水並且刺破。B-2、B-3、B-4是快速的破裂動作，剩下的原稿速度較慢，營造破裂的感覺。

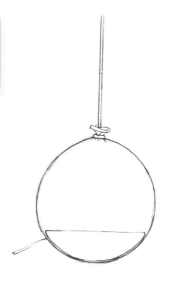

B-1

就把落下的水當成半球形的水花吧！另外，這是在破裂的瞬間形成的畫面，所以水的外觀要畫得更有力道。

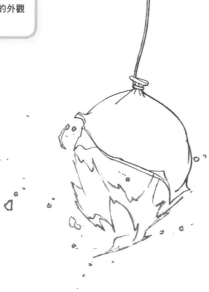

B-2

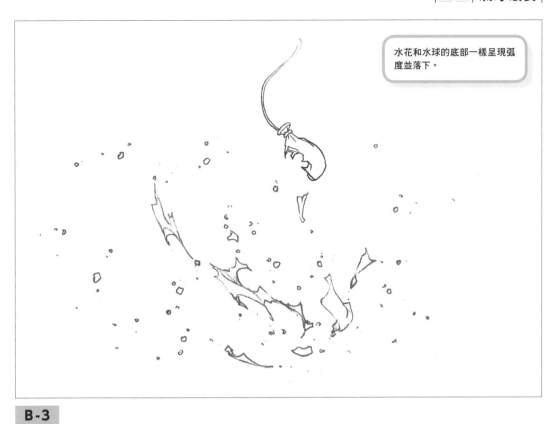

水花和水球的底部一樣呈現弧度並落下。

B-3

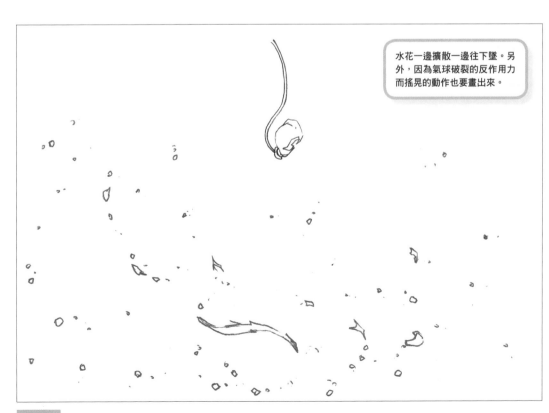

水花一邊擴散一邊往下墜。另外，因為氣球破裂的反作用力而搖晃的動作也要畫出來。

B-4

1 火焰

2 水

3 風

4 光

5 煙霧 & 其他效果

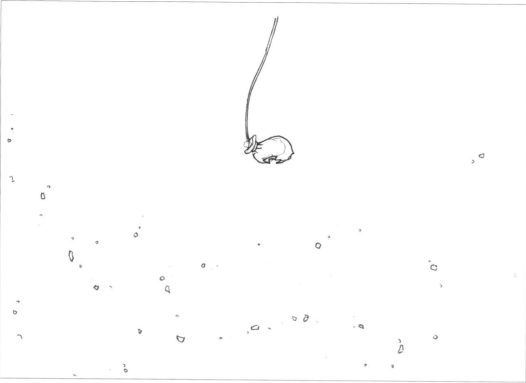

B-5

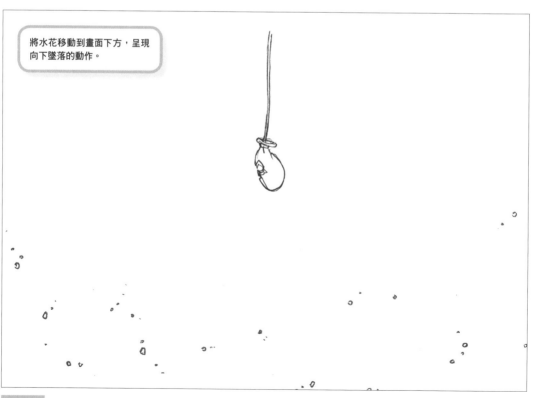

將水花移動到畫面下方，呈現
向下墜落的動作。

B-6

B-7

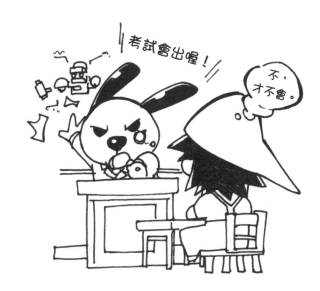

吉田 徹
Toru Yoshida

1961年生，香川縣人。曾任動畫師、機械設計師、動畫製作人、動畫導演。現任職於有限会社アニメアール，也是大阪Amusement Media綜合學院講師。主要參與製作的作品除了鋼彈系列之外，還有《裝甲騎兵》、《蒼之流星SPT雷茲納》、《革命機Valvrave》、《斯特拉女子學院高等科C3部》、《妖怪手錶》、《鑽石王牌》、《BUDDY COMPLEX》、《艦隊收藏》、《放學後的昴星團》、《少女編號》等多部動畫。

◎協力
大阪アミューズメントメディア専門学校
大阪コミュニケーションアート専門学校

YOSHIDARYU! ANIME EFFECT SAKUGA
by TORU, YOSHIDA
Copyright © 2017 TORU, YOSHIDA.
Originally published in Japan by Born Digital, Inc.,
Chinese (in traditional character only) translation rights arranged
with Born Digital, Inc., through CREEK & RIVER Co.,Ltd.

吉田流動畫特效繪製技法

出　　　　版／楓書坊文化出版社
地　　　　址／新北市板橋區信義路163巷3號10樓
郵 政 劃 撥／19907596 楓書坊文化出版社
網　　　　址／www.maplebook.com.tw
電　　　　話／02-2957-6096
傳　　　　真／02-2957-6435
作　　　　者／吉田徹
翻　　　　譯／涂紋凰
企 劃 編 輯／王瀅晴
內 文 排 版／謝政龍
總 經 銷／商流文化事業有限公司
地　　　　址／新北市中和區中正路752號8樓
網　　　　址／www.vdm.com.tw
電　　　　話／02-2228-8841
傳　　　　真／02-2228-6939
港 澳 經 銷／泛華發行代理有限公司
定　　　　價／520元
出 版 日 期／2018年9月

國家圖書館出版品預行編目資料

吉田流動畫特效繪製技法 / 吉田徹作；
涂紋凰譯. -- 初版. -- 新北市：楓書坊文化，
　　面；　公分

ISBN 978-986-377-398-6（平裝）

1. 電腦動畫　2. 繪畫技法

956.6　　　　　　　　　　107010478